光的共鸣

人像板绘原理与技法

徐尤点 著

北京大学出版社
PEKING UNIVERSITY PRESS

内容提要

为什么很多画作看一眼就让人喜爱不已、印象深刻？大概率是因为这些画作妥善地处理了明暗、光影、冷暖、透视、虚实等关系。

本书共 6 章，以颇受插画师青睐的 Procreate 软件为主要工具，带领读者提升人物绘画创作的技能和技巧。书中包括对比例与结构、光影二分法、直接画法、色彩与光影的关系处理、绘画的心得与技巧等的介绍，内容涉及绘制头部时不同角度的比例表现、平光和阴天光线的表现方法、通透的皮肤质感表现方法、头发的层次和质感表现方法、二次元绘画的表现方法等，讲解分析了 30 余个典型案例，并在第 6 章展示了海量供读者学习借鉴的光影表现作品。

本书内容循序渐进，以提升绘画创作技能为目的，抽丝剥茧，层层展开，非常适合绘画爱好者、插画师、设计师阅读和学习，也适合插画相关专业用作参考教程。

图书在版编目（CIP）数据

光的共鸣：人像板绘原理与技法 / 徐尤点著 . —北京：北京大学出版社，2023.10

ISBN 978-7-301-34498-9

Ⅰ.①光… Ⅱ.①徐… Ⅲ.①人物画技法 Ⅳ.① J211.25

中国国家版本馆 CIP 数据核字（2023）第 179382 号

书　　　　名	光的共鸣：人像板绘原理与技法	
	GUANG DE GONGMING: RENXIANG BANHUI YUANLI YU JIFA	
著作责任者	徐尤点　著	
责 任 编 辑	滕柏文	
标 准 书 号	ISBN 978-7-301-34498-9	
出 版 发 行	北京大学出版社	
地　　　　址	北京市海淀区成府路 205 号　100871	
网　　　　址	http://www.pup.cn　　新浪微博：@ 北京大学出版社	
电 子 邮 箱	编辑部 pup7@pup.cn　　总编室 zpup@pup.cn	
电　　　　话	邮购部 010-62752015　发行部 010-62750672　编辑部 010-62570390	
印 刷 者	北京宏伟双华印刷有限公司	
经 销 者	新华书店	
	889 毫米 ×1194 毫米　16 开本　12 印张　450 千字	
	2023 年 10 月第 1 版　2024 年 1 月第 2 次印刷	
印　　　　数	4001-7000 册	
定　　　　价	128.00 元	

前言

多年以后，每当我拿起画笔面对一块空白的画布时，总会想起启蒙老师向我解释"画画究竟是在画什么"的那个遥远的下午。他说："画画，就是画'关系'。"当然，那时的我并不理解这句话。

实际上，我的职业生涯大部分时间并没有在画画，而是先后从事了室内设计、建筑设计、城市规划等工作。当初从绘画转向设计，又从一类设计转向另一类设计，如今重拾画笔，越来越觉得绘画和设计的内在逻辑一样，无非就是在方寸之间摆平各种要素的相互关系——明与暗、虚与实、前与后、冷与暖、纯与灰、局部与整体等。我们需要不断调整、优化、取舍，直到这些关系在画面中趋于统一、平衡、和谐。

然而，这些关系如此错综复杂，往往在解决了一个的同时不小心破坏了另一个，难以面面俱到。因此，我们经常需要把多组关系拆开后进行逐个击破，比如，优先关注黑白关系而暂不去考虑色彩关系，由此形成了独立的画种——素描。

经过一段时间的练习，我们会发现，先关注大关系（整体布局、整体色调），再逐步处理局部关系（刻画细节）是一种更有效率、更容易把控全局的思路。在不断实践的过程中，这种思路会慢慢让我们形成一种职业本能：创作或是观察事物时，总是优先把握对象的总体关系，诸如布局是否均衡、色调是否统一……这种本能可以帮助我们快速梳理各类关系的主次，让我们的创作过程更加从容且有条理。

时至今日，我依然能感受到启蒙老师那句话带给我的影响与帮助，无论是在绘画、设计中，还是在日常生活中。因此，我把同一句话送给本书的读者：

画画，就是画"关系"。

徐尤点

书内涉及的部分高清大图、可选用的厚涂笔刷、作画过程的视频教学等超值资源，请扫描封底的"资源下载"二维码，关注微信公众号，输入资源下载码"231018"获取。

目录

第 3 章　46

直接画法

第 4 章　66

色彩与光影

第 5 章　120

经验与技巧

第 6 章　162

作品赏析

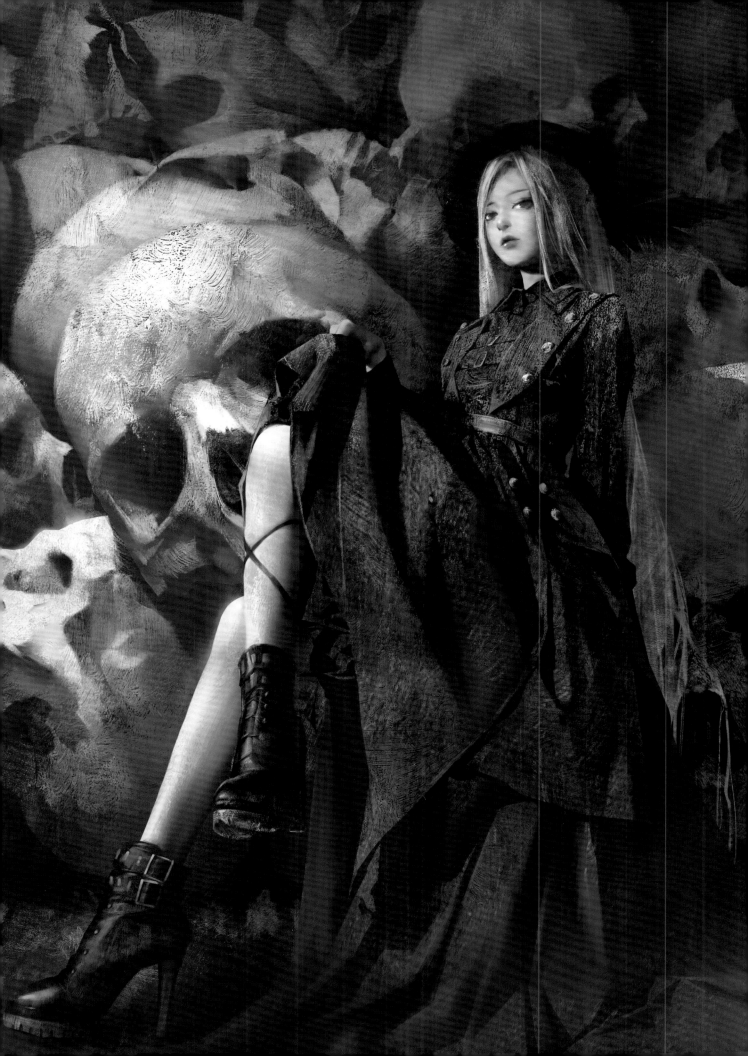

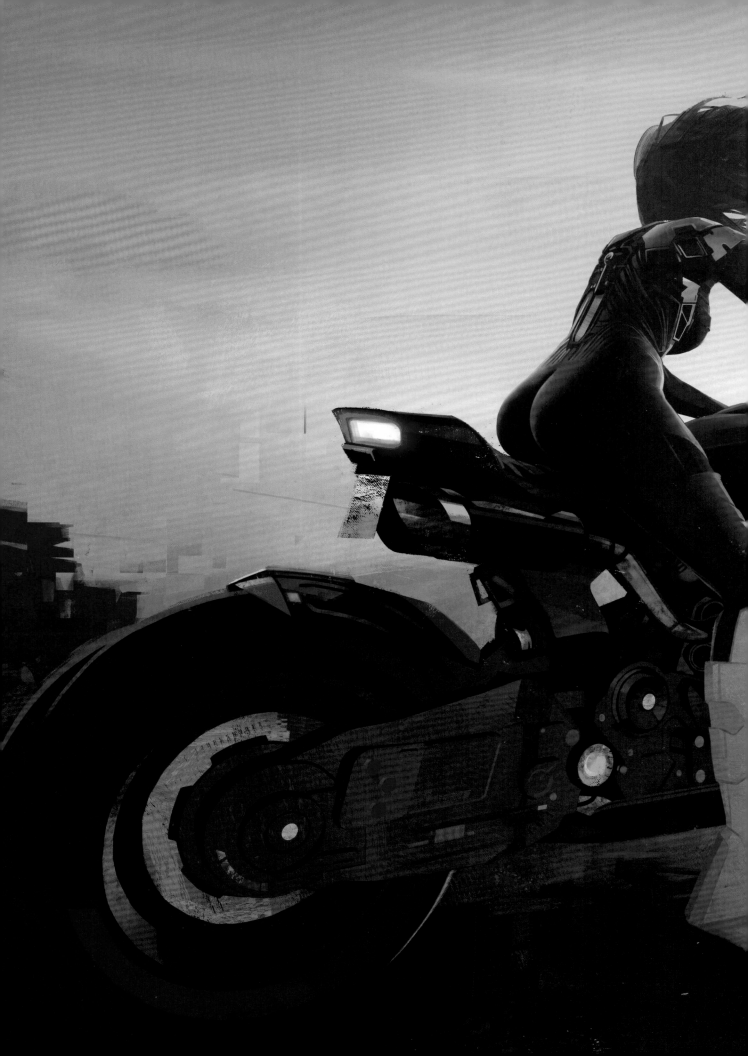

第 1 章

比例与结构

本章主要分享有关人像画的基础知识。诸如面部比例、五官的结构、骨骼与肌肉等。这些知识重要但枯燥，大概会被读者急不可耐地翻过去吧？

1.1 面部比例与透视变化

面部比例总是因人而异、因画风而异的，想要把握每个人物的个人特色，通常需要细致、敏锐的观察。不过，有经验的画家会发现，将简化后的面部比例熟记于心，不失为一种实用、高效的做法。

1.1.1 需要熟记的比例

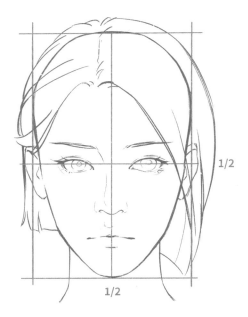

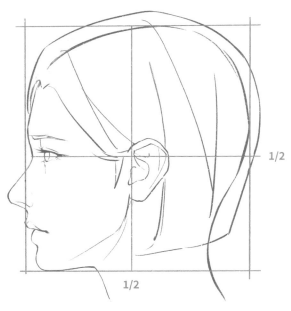

正面像的高宽比大约为 4：3。十字辅助线可以帮助我们快速地确定大致的框架：垂直辅助线负责解决左右镜像对称的问题，水平辅助线则刚好穿过眼睛。

侧面像的高宽比大约为 1：1，可看作一个正方形框架。使用二等分辅助线，可以确定耳根与眼睛的位置。

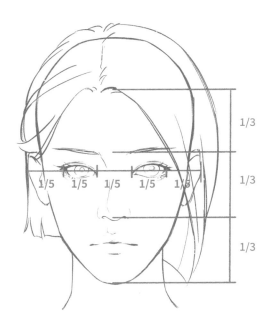

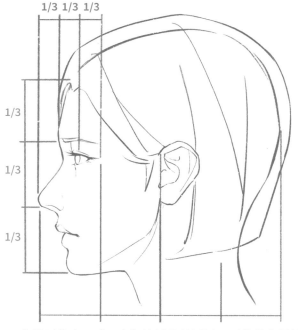

经典的"三庭五眼"比例。"三庭"为脸的长度比例，从前额发际线至眉骨，从眉骨至鼻底，从鼻底至下巴，各占三分之一。"五眼"为脸的宽度比例，以一只眼睛的宽度为标准，可把脸宽分为五个等份。

在侧面像中，"三庭"比例依然适用，耳朵的位置恰好在中庭的范围内。横向来看，从鼻尖至眉骨顶部，从眉骨顶部至眉骨转折处，从眉骨转折处至眼角，也可大致分为三等份。

1.1.2　起形的关键步骤

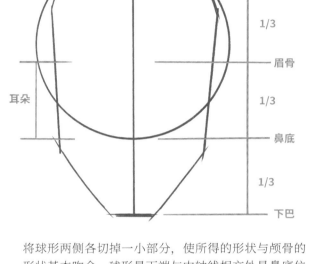

正面像的高宽比大约为4∶3。可以用一个球形与一条中轴线确定大致的框架。

将球形两侧各切掉一小部分，使所得的形状与颅骨的形状基本吻合。球形最下端与中轴线相交处是鼻底位置，下颌的转折处略低于鼻底，用下颌线连接下巴，即可得到正面像的雏形。

需要提醒的是，所谓比例，只具有统计学意义，利用这些比例可以降低作画难度，但并不能帮助你表现出生动、丰富的人物形象，实际作画中应该仅以此为辅助，多多凭借细致的观察，把握每个活生生的人的细微差别与特色，这样笔下的人物才具有灵魂。

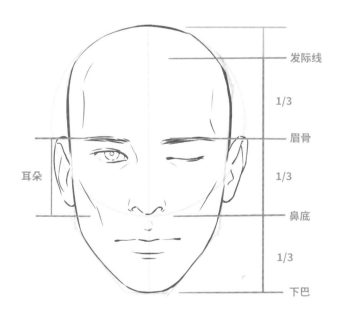

根据"三庭五眼"比例，确定五官的位置。

1.1.3 轻微低头人像研究

示例：轻微低头的人像

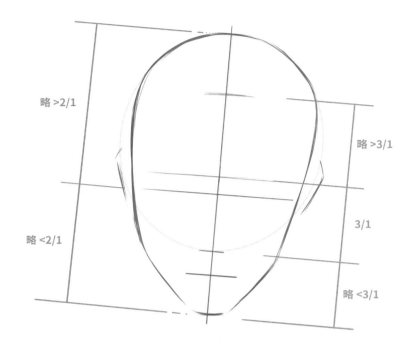

略 >2/1

略 <2/1

略 >3/1

3/1

略 <3/1

当模特轻微低头，或视平线略高于模特时，各种比例关系会发生轻微的透视变化。

模拟颅骨的球形会变成椭球形。眼睛至下巴的长度缩短，略小于二分之一，至颅顶的长度则变长，略大于二分之一。三庭的比例也有所变化，从前额发际线至眉骨的长度略大于三分之一，从眉骨至鼻底的长度约等于三分之一，从鼻底至下巴的长度则略小于三分之一。

这个角度下，人物的下巴会显尖、显小，眼睛会显大。因为这种变化比较隐蔽，不会产生明显的变形，所以无论是绘画还是摄影，大家都十分乐于采用这个角度。

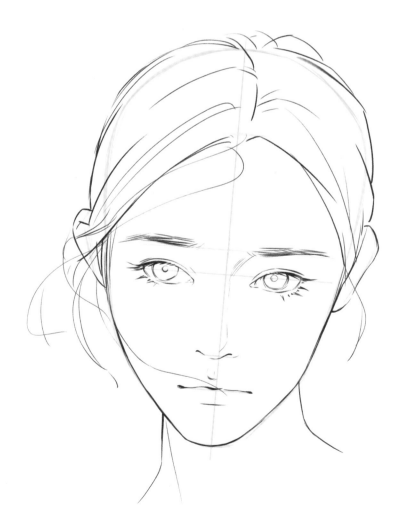

1.1.4　半侧面低头人像研究

示例：半侧面低头的人像

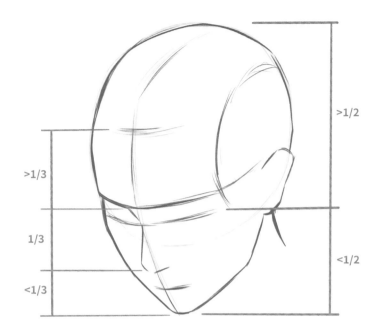

当模特半侧面低头时，各种比例关系
会发生明显的透视变化，不仅模拟颅
骨的球形会变成椭球形，中轴线也会
发生偏转。

三庭中，鼻底至下巴的距离明显缩短，
眉骨至前额发际线的距离则明显变
长。因为头部转向，处于远端的五官
会有短缩变化（不仅有宽度变化，造
型也会有所变化，需要结合实际情况
仔细观察）。

处理这种角度的关键在于找准中轴线
的偏转角度与五官的透视关系。

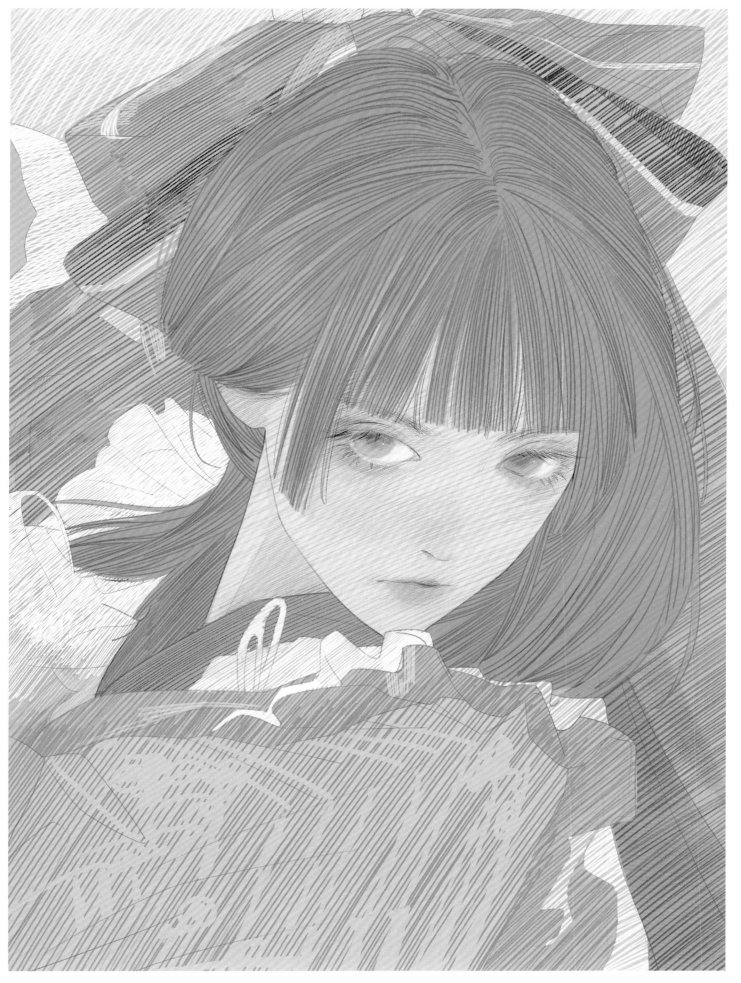

1.1.5 全侧面低头人像研究

示例：全侧面低头的人像

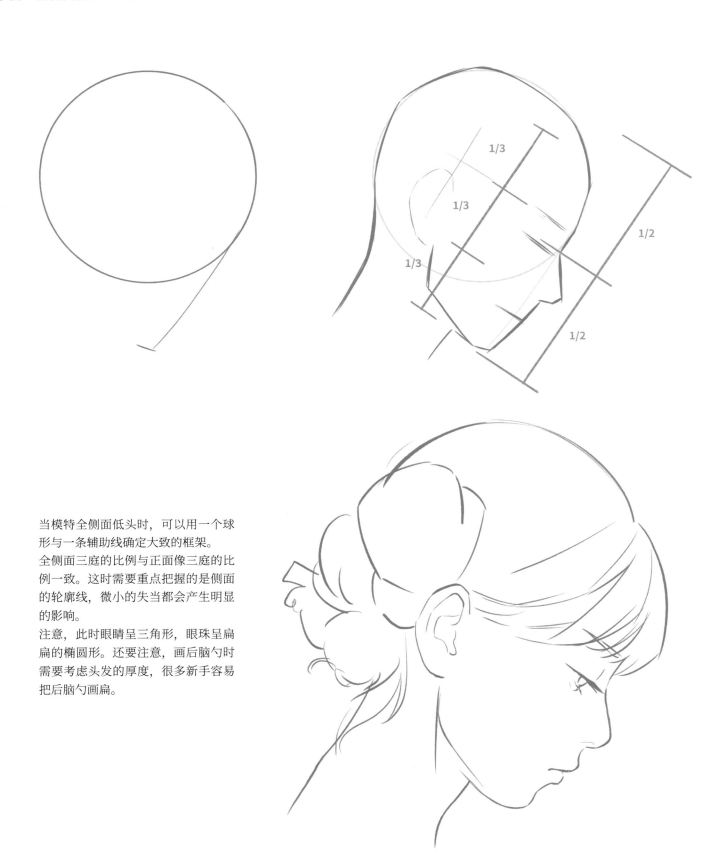

当模特全侧面低头时，可以用一个球形与一条辅助线确定大致的框架。

全侧面三庭的比例与正面像三庭的比例一致。这时需要重点把握的是侧面的轮廓线，微小的失当都会产生明显的影响。

注意，此时眼睛呈三角形，眼珠呈扁扁的椭圆形。还要注意，画后脑勺时需要考虑头发的厚度，很多新手容易把后脑勺画扁。

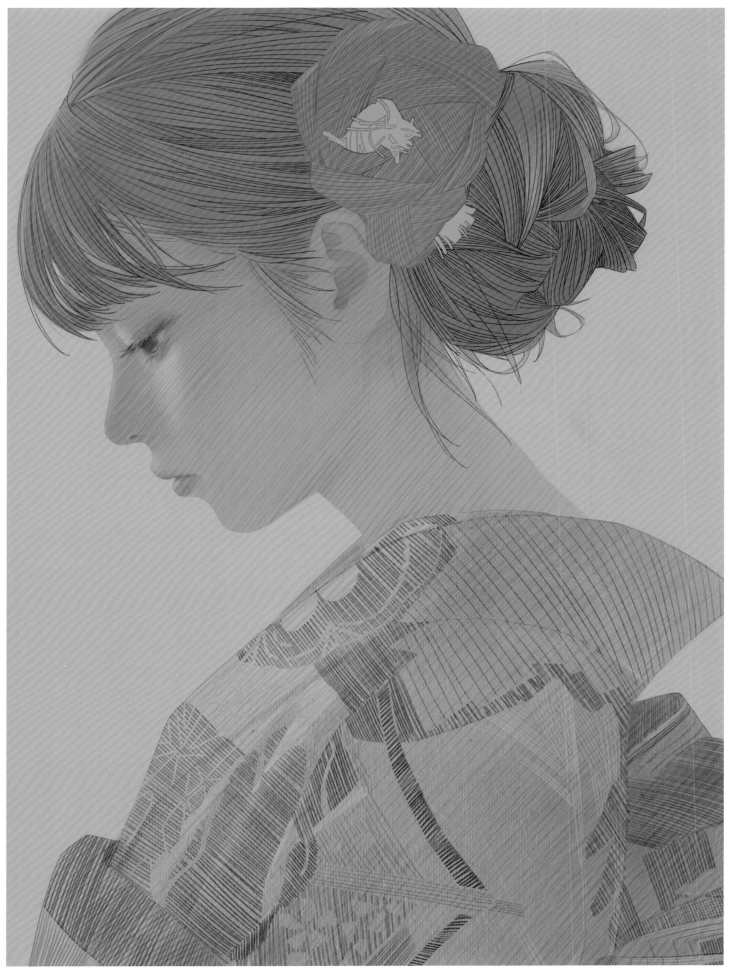

1.1.6 半侧面微仰头人像研究

示例：半侧面微仰头的人像

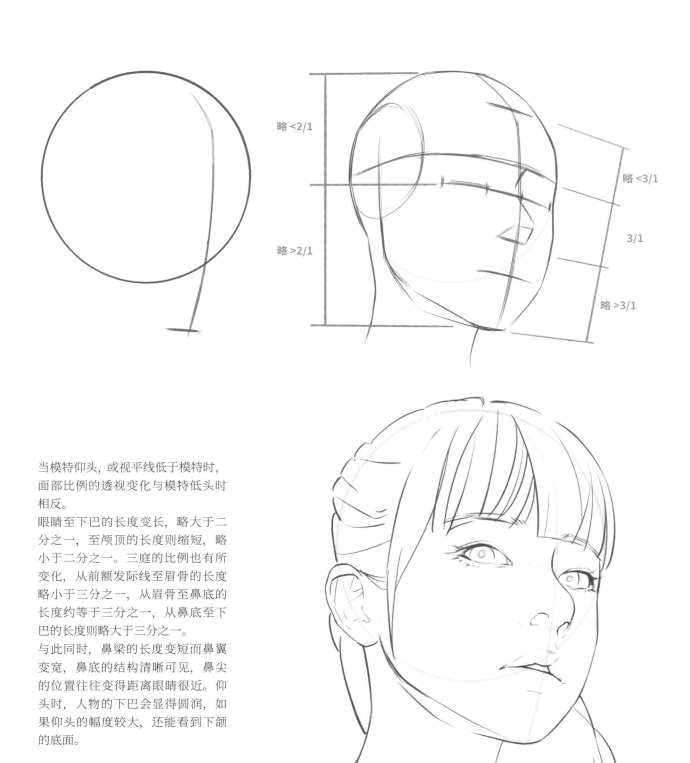

当模特仰头，或视平线低于模特时，面部比例的透视变化与模特低头时相反。

眼睛至下巴的长度变长，略大于二分之一，至颅顶的长度则缩短，略小于二分之一。三庭的比例也有所变化，从前额发际线至眉骨的长度略小于三分之一，从眉骨至鼻底的长度约等于三分之一，从鼻底至下巴的长度则略大于三分之一。

与此同时，鼻梁的长度变短而鼻翼变宽，鼻底的结构清晰可见，鼻尖的位置往往变得距离眼睛很近。仰头时，人物的下巴会显得圆润，如果仰头的幅度较大，还能看到下颌的底面。

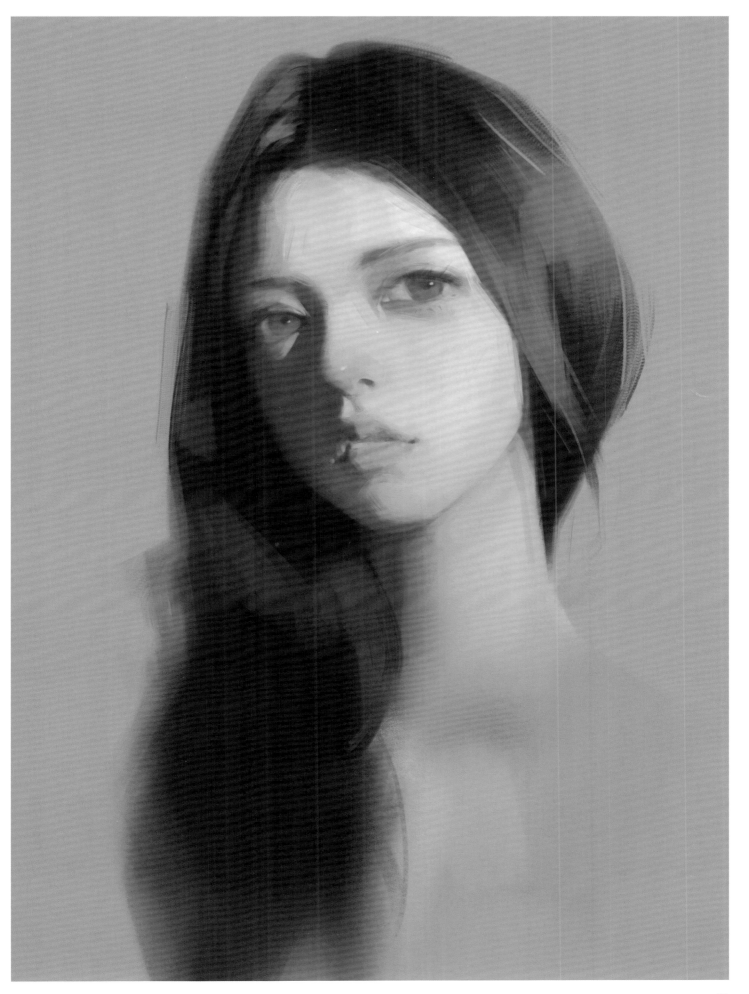

1.2 头部关键骨点与肌肉

我不认为记忆所有骨骼肌肉的形状与名称会对绘画水平有立竿见影的
帮助，但个别骨点和肌肉十分关键，需要重点关注。

1.2.1 正面像骨骼与肌肉示意

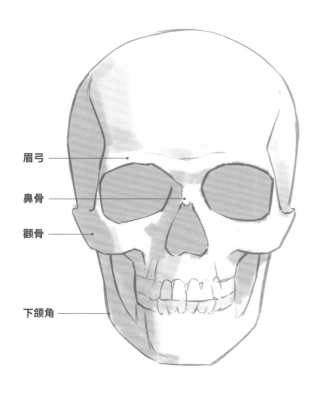

眉弓

鼻骨

颧骨

下颌角

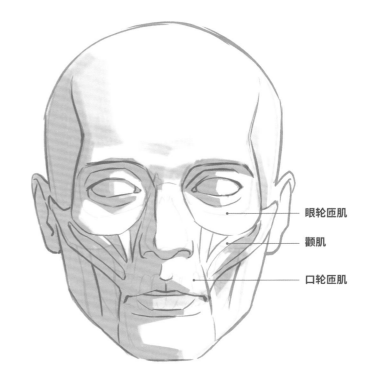

眼轮匝肌

颧肌

口轮匝肌

图中标记的几个解剖部位是我个人
认为作画时需要重点关注的部位，
我们需要研究它们如何对表层结构
产生影响，以及琢磨如何处理相关
的光影关系。

至于更详细的解剖学知识，限于篇
幅，本书就不展开讲解了，有兴趣
的读者可以通过阅读相关的专业书
籍进行学习。

1.2.2　侧面像骨骼与肌肉示意

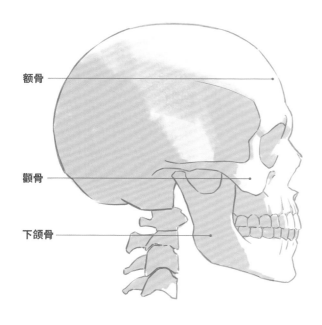

额骨

颧骨

下颌骨

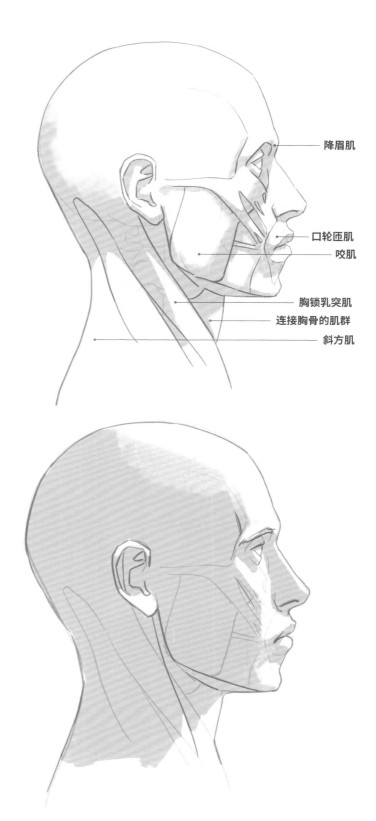

降眉肌

口轮匝肌

咬肌

胸锁乳突肌

连接胸骨的肌群

斜方肌

研究这些骨点和肌肉时，不妨站在镜子前，用手仔细触摸一遍自己身上对应的部位，逐个确定其位置与形状。此外，还可以打上一盏顶光灯或是侧光灯，观察这些骨点和肌肉对光影关系的影响。

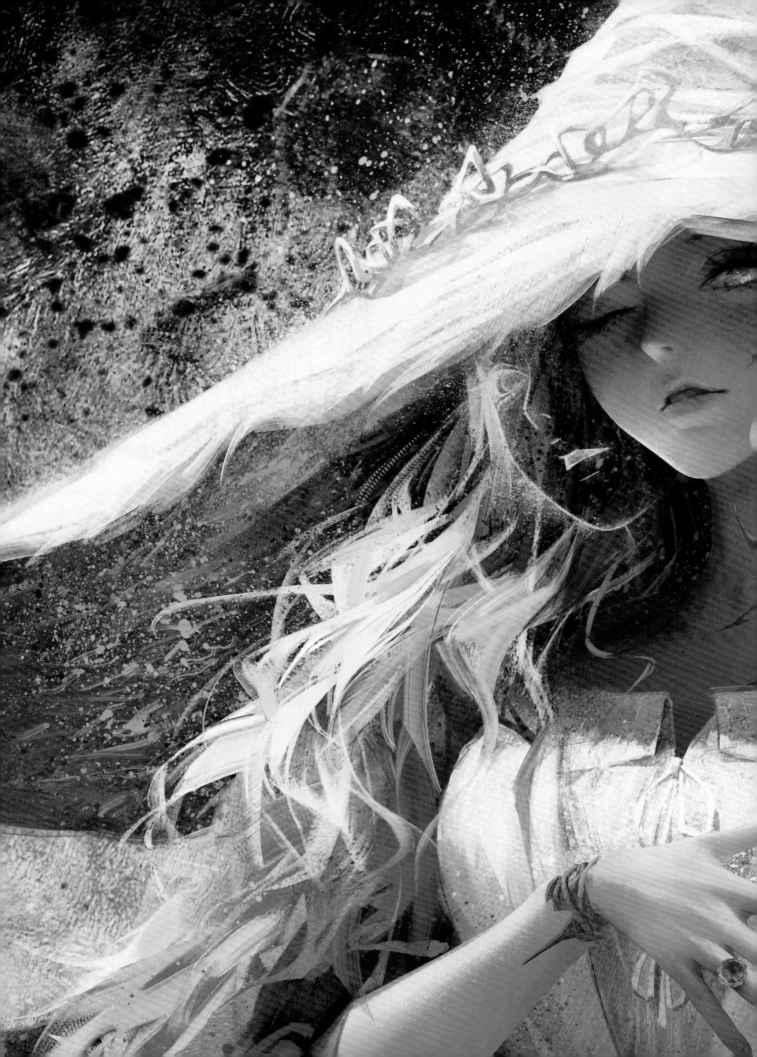

第 2 章

光影二分法

本章主要介绍在板绘领域比较常见的技法——"二分法"。熟练掌握"二分法"，可以应对多种绘画需求。

2.1　光影二分法流程示范

1.

起形。

可以先画初稿，确定人物大致的比例与动态，再新建图层，并降低初稿的透明度，勾勒精致、准确的线稿。采用二分法作画，起形时除了轮廓线，最好将明暗交界线也明确标记出来。这或许会花费不少时间，但能为后续的步骤节省更多时间。

2.

在线稿层之下为各个局部新建图层，以暗面的颜色平铺底色。我通常把图层分为皮肤层、头发层、服装层、背景层。其中，背景使用两个图层进行表现，先平铺一个黄色的底色，再用表层的冷色覆盖于底层之上（油画基底笔刷），使底层的暖色透过笔触的缝隙隐隐呈现出来。

需要注意的是，画主体人物部分时，要尽量将颜色填充饱满，把边缘收拾干净。

不得不说，这一步比较枯燥。

铺色工作完成后，为主体人物的每个图层打开"阿尔法锁定"功能，以方便后续操作。

3.

进行光影二分。

所谓光影二分，即以明暗交界线为界，将主体简单划分为亮面、暗面两个区域，概括性表现主体的影调关系。

逐一在各图层之上新建图层，并打开"剪辑蒙版"功能，按之前标记的明暗交界线平铺亮面颜色。如此操作后，亮面、暗面各自为政、互不干扰。

这个阶段不需要过多考虑色彩的细微变化，但务必找准明暗交界线的形状。同时，可以对明暗交界线的虚实变化稍加表现，使二分效果更加自然。

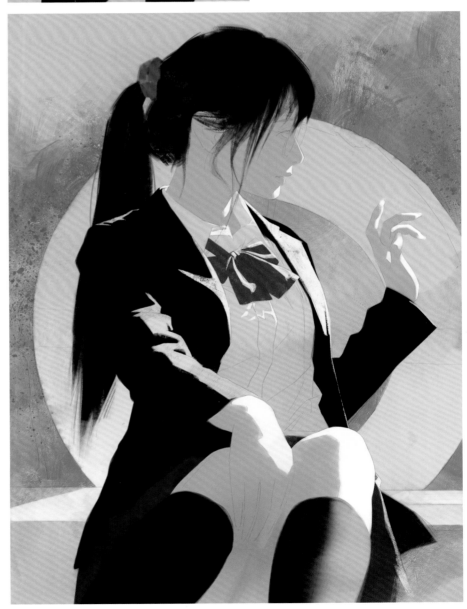

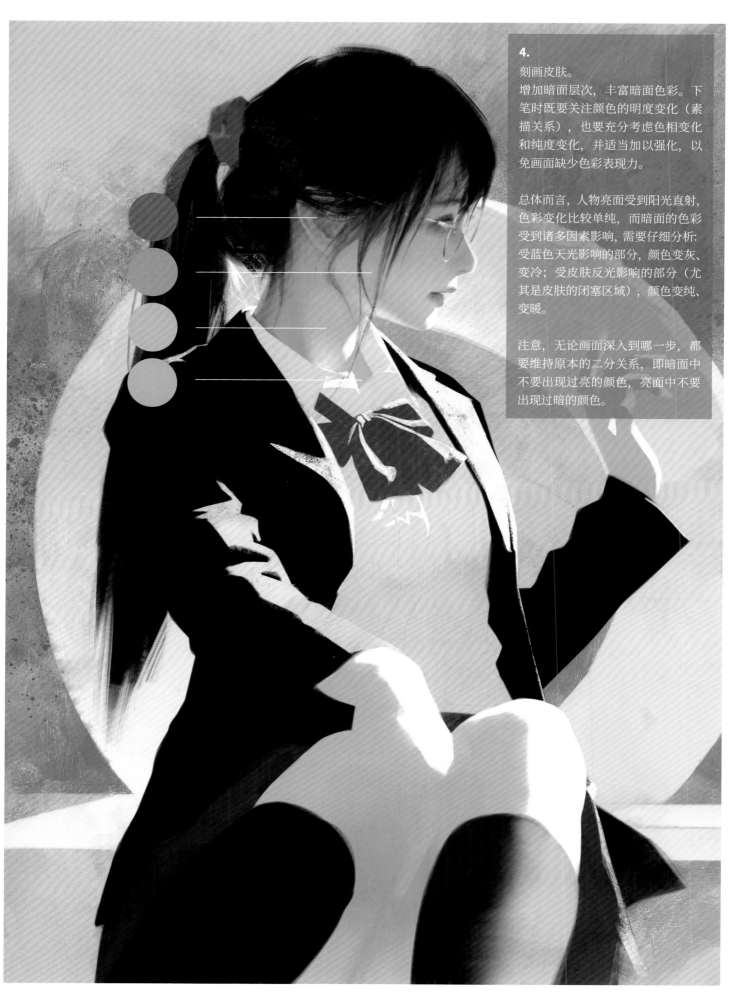

4.

刻画皮肤。

增加暗面层次，丰富暗面色彩。下笔时既要关注颜色的明度变化（素描关系），也要充分考虑色相变化和纯度变化，并适当加以强化，以免画面缺少色彩表现力。

总体而言，人物亮面受到阳光直射，色彩变化比较单纯，而暗面的色彩受到诸多因素影响，需要仔细分析：受蓝色天光影响的部分，颜色变灰、变冷；受皮肤反光影响的部分（尤其是皮肤的闭塞区域），颜色变纯、变暖。

注意，无论画面深入到哪一步，都要维持原本的二分关系，即暗面中不要出现过亮的颜色，亮面中不要出现过暗的颜色。

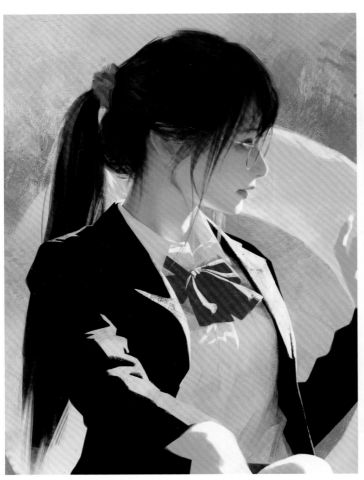

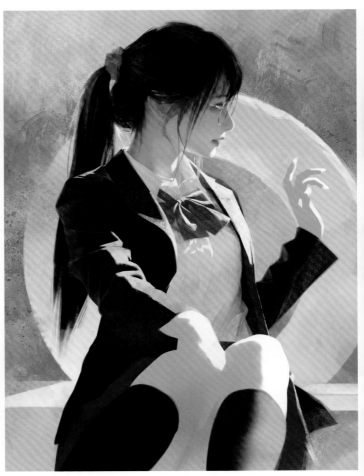

5.

刻画头发。

头发的刻画重点在于边缘的发丝和明暗交界线。可用综合笔刷或灰泥笔刷沿着头发边缘及明暗交界线轻轻涂抹，表现出头发的质感并使其保持蓬松感。受光色与环境色影响，头发会呈现相应的色彩倾向，而不是简单的黑色或灰色。

6.

刻画衣服。

衣服暗面的明暗对比要削弱一些，不要过分提亮反光或是加深闭塞阴影，保持明暗交界线始终是画面中对比度最强烈的区域。

7.

完成稿。

光影二分法非常适合用于表现有单一主光源、明暗交界线明确的场景，其流程简洁、清晰，不容易"翻车"，后期修改、调整也很方便。

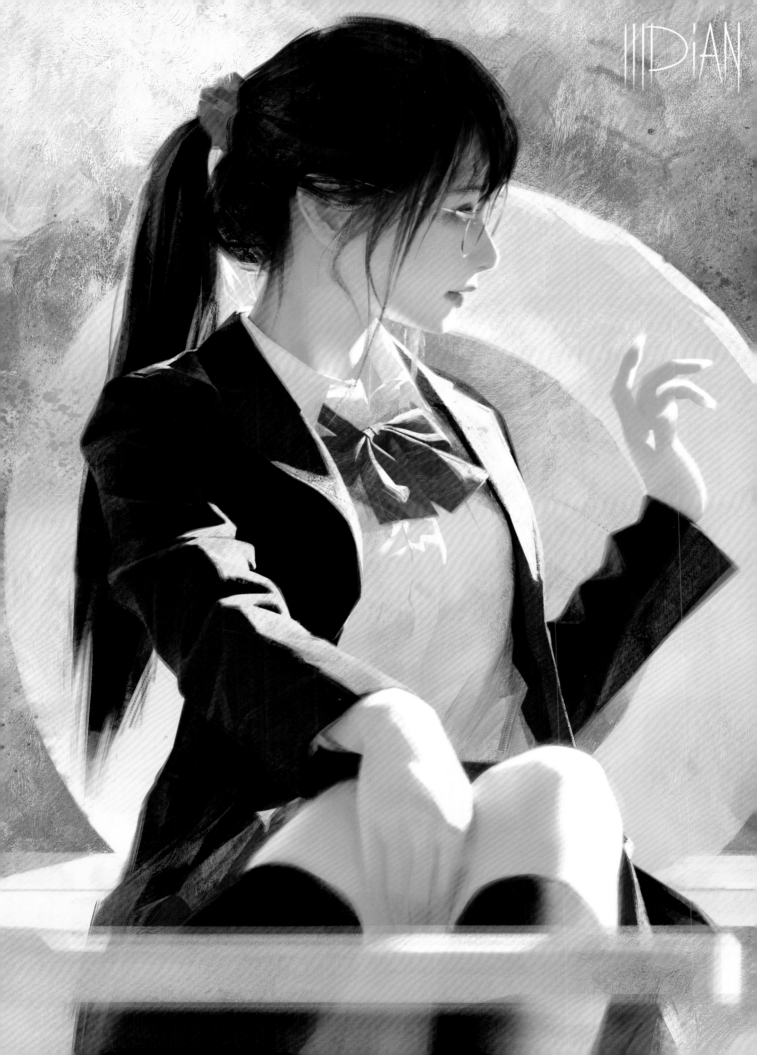

2.2 光影二分法表现示例

2.2.1 示例: 倚在床边的女生

1.

构图。

尽量将布纹的褶皱与明暗交界线都勾
勒出来, 以方便后续上色。

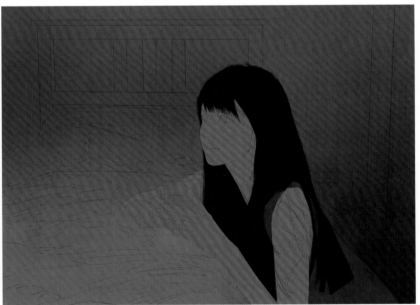

2.

铺色。

铺色时, 皮肤的边缘需要细心收拾干
净, 线稿层的存在有时会对色块边缘
产生干扰, 必要时应隐藏线稿层。

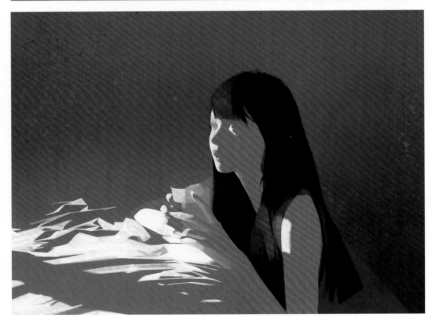

3.

光影二分。

记得分别为每个图层新建亮面图层。
亮面的明度很高, 但不要使用纯白色,
一定要让颜色中带有少许色相。

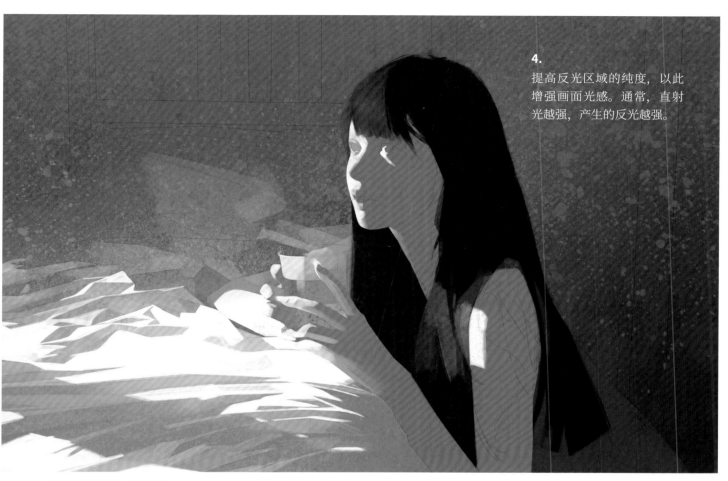

4.

提高反光区域的纯度，以此
增强画面光感。通常，直射
光越强，产生的反光越强。

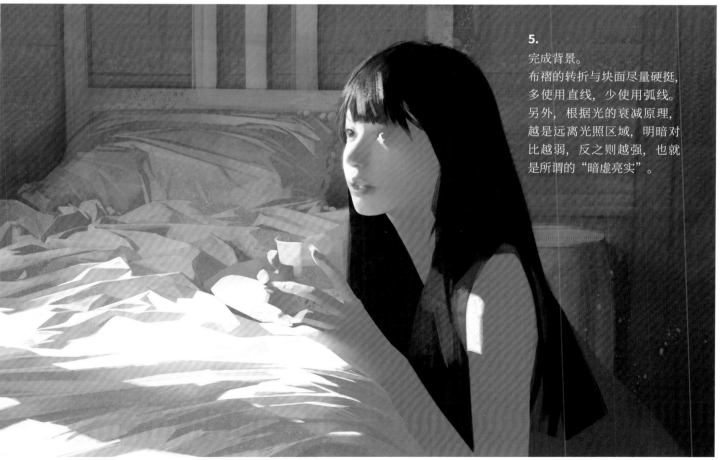

5.

完成背景。
布褶的转折与块面尽量硬挺，
多使用直线，少使用弧线。
另外，根据光的衰减原理，
越是远离光照区域，明暗对
比越弱，反之则越强，也就
是所谓的"暗虚亮实"。

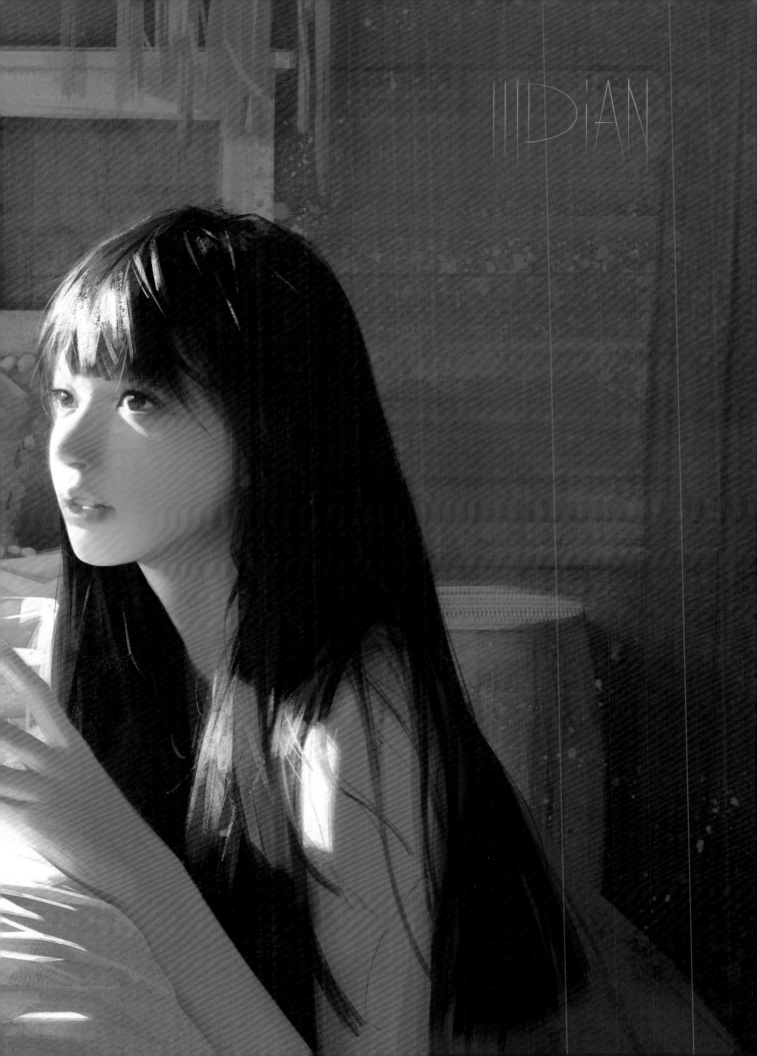

2.2.2 示例：短发女生

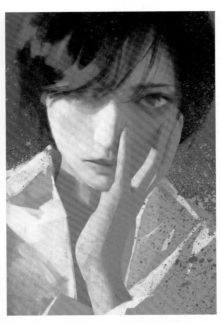

1.
构图，分层（背景层、皮肤层、衣服层、头发层）
铺色，并进行明暗二分处理。

2.
大关系做好后，在亮面细分出更亮的区域，
在暗面细分出更暗的区域。

区分亮暗面的冷暖关系：直射光为暖色，因
此亮面偏暖；环境为冷色，因此暗面偏冷。

3.
刻画明暗交界线及边缘。
着重表现亮暗过渡中丰富的色相与明度变
化，尽量保留笔触，不要过渡得过于平滑。
暗面边缘处适当做虚，不要抠实，使边缘自
然地融入背景。
在强光照射下的亮面边缘处画出隐约的光
晕，增强光感。

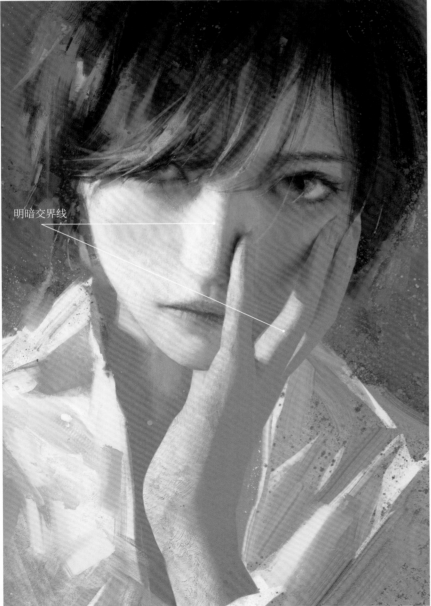

明暗交界线

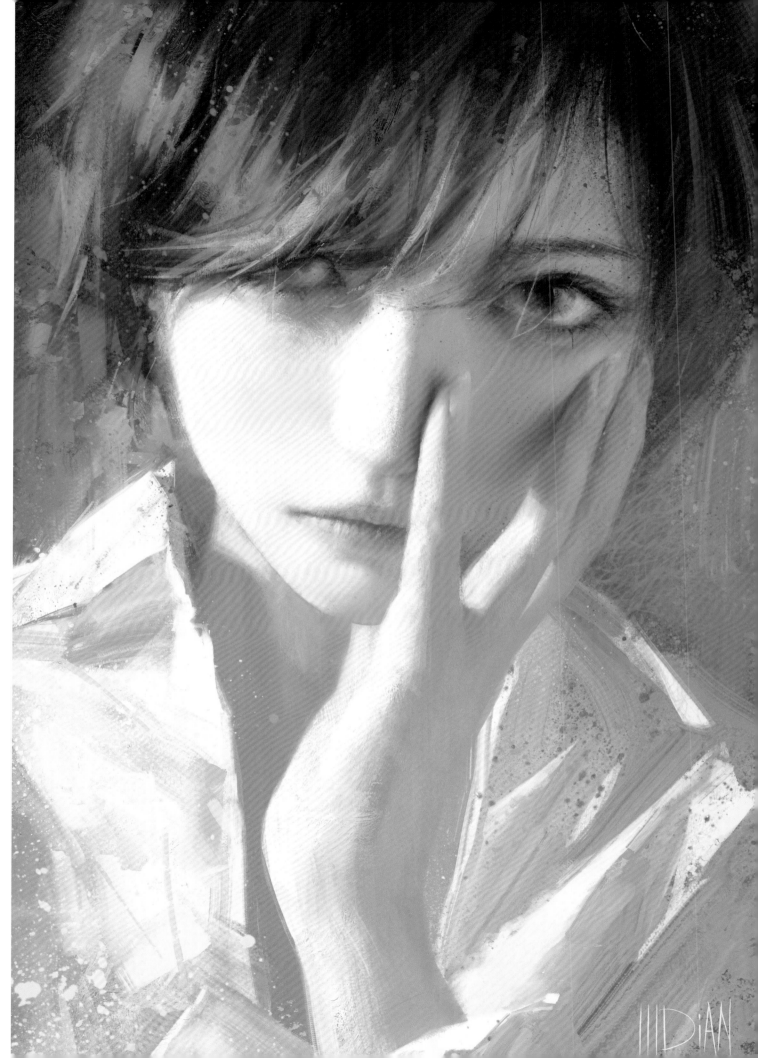

2.2.3 示例：阳光下的少女

1.

许多高手推崇无线稿直接色块起稿的画法，好处是作画状态会更加松弛，不过，我建议新手不要轻易跳过线稿构图的过程。

一方面，勾线是绘画的基本功之一，优秀的线条拥有独立的审美价值；另一方面，没有线稿的支持，很容易陷入走形的泥潭难以自拔，十分影响效率和心情。

2.

铺色与二分。除非画面里暗面占比很小，我建议用暗面的颜色平铺底色。在有直射光的情况下，明暗交界线力求精确、硬朗。

3.

丰富暗面色彩。对于皮肤受到暖色反光的区域及闭塞区域，应提高纯度，增强暗面的通透感。

我通常会用肌理比较细腻的笔刷（如 okragla）刻画皮肤，以凸显皮肤的光滑质感，适当搭配小墨点笔刷表现皮肤纹理。牛仔裙则适合使用质感粗糙的笔刷进行刻画（油画基底笔刷），尤其是在亮面及明暗交界线附近，应充分表现布料的质感与细节，暗面应削弱其质感与细节。

4.

刻画五官与头发。调整背景的笔触与颜色，使之对主体人物有更好的衬托效果。

2.2.4　示例：躺在草地上的女生

1.
构图。
完成稿的线条力求简洁、精确，去掉不必要的废线。
轮廓线和形体重要转折处的线条要略粗，内部线条和
形体次要转折处的线条可以细一些。

2.
用暗面的颜色平铺底色。受环境色影响，画面中所有
事物的颜色都往蓝色偏移。

3.
把固有色（口红、鼻头、脸颊、卧蚕等处）及反光（脖
子、手掌等处）的颜色变化表现出来。总体而言，由
于环境色偏冷，越是闭塞的区域越少受到环境色影响，
颜色越暖。

4.
继续丰富色彩并刻画细节。因为本图的明暗交界线比
较复杂，我打算在二分之前把暗面的细节刻画完成。

5.
开始二分。树荫使得这张图的明暗交界线的形状
错综复杂，为了避免笔触画碎，新建亮面图层后，
我先整体平铺了亮面的颜色，再用橡皮工具擦除
暗面部分的颜色，保留颜色的部分即为亮面。

6.
衣服部分如上，新建图层，平铺亮面颜色。

7.
用橡皮工具擦出衣服的暗面。可利用橡皮工具的
透明度表现丰富的明暗变化。

8.
添加背景细节。

2.2.5 示例：坐姿女生

1.

起形。建议尽量把线稿处理得精细一些。线条不要太粗或太重，以免对上色造成干扰。

2.

铺色。上肢和下肢有遮挡关系，可以分层铺色。

3.

光影二分。这一步力求造型准确、颜色简洁。

4.

分别对亮暗层进行再次二分（这一步不需要分层），即在暗面中找出更暗的部分（通常是闭塞阴影），在亮面中找出更亮的部分。这样，画面大体被细分为四个明暗层次，或可称之为"四分"。
记得，此时，亮面与暗面在不同图层，二者互不干扰。

5.

刻画四肢。重点处理皮肤色彩的纯度变化。

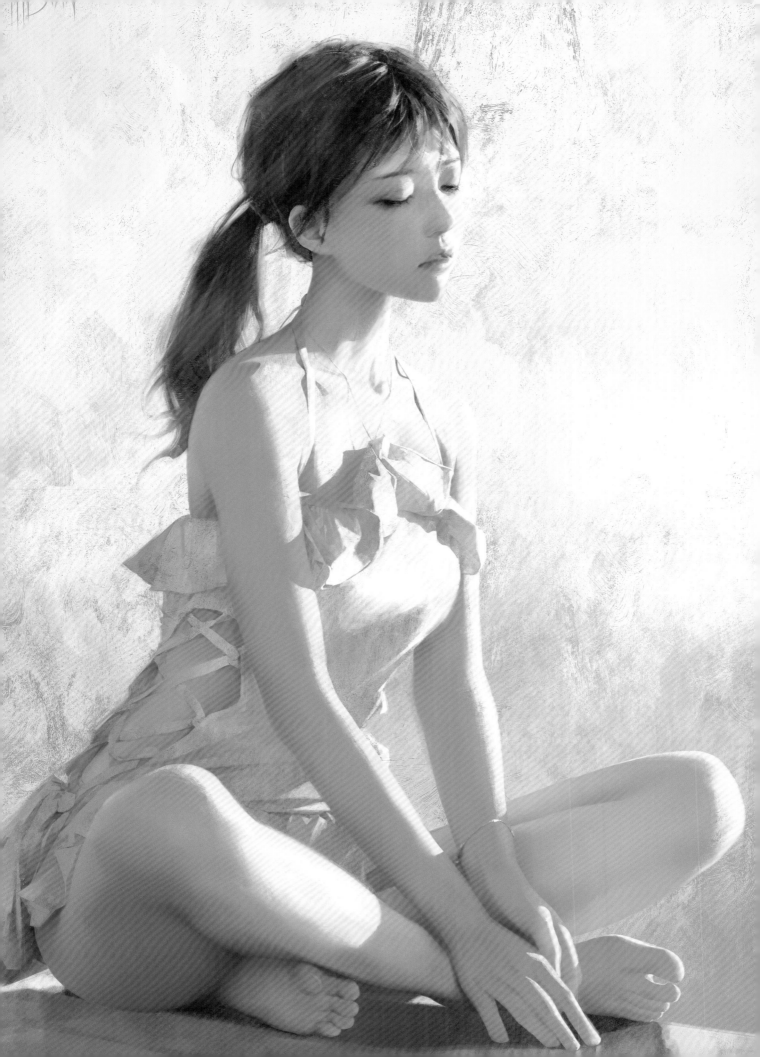

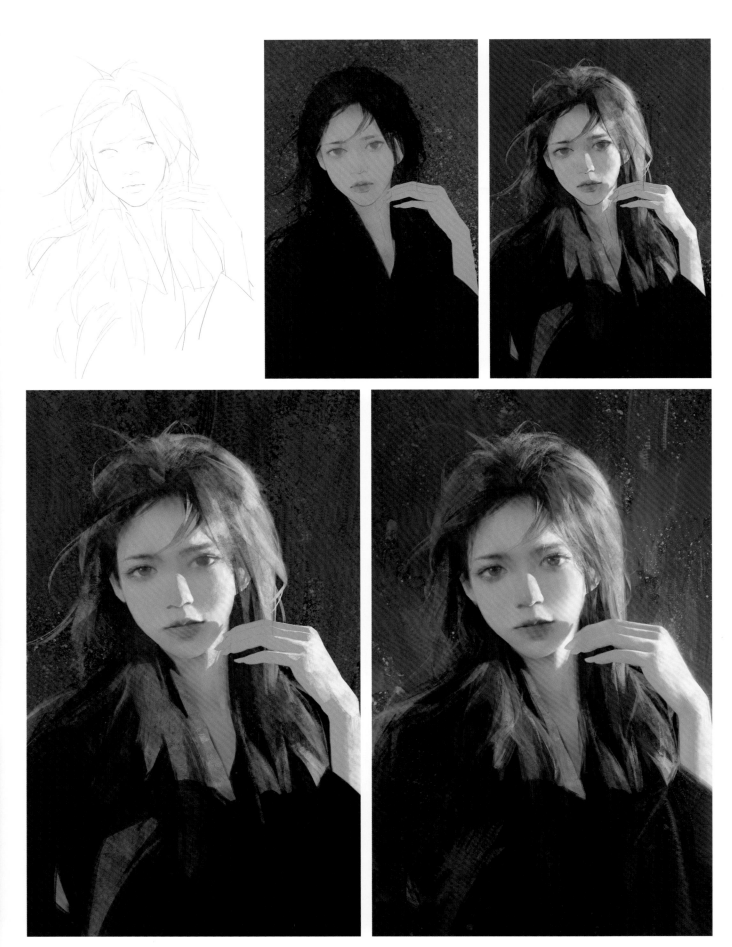

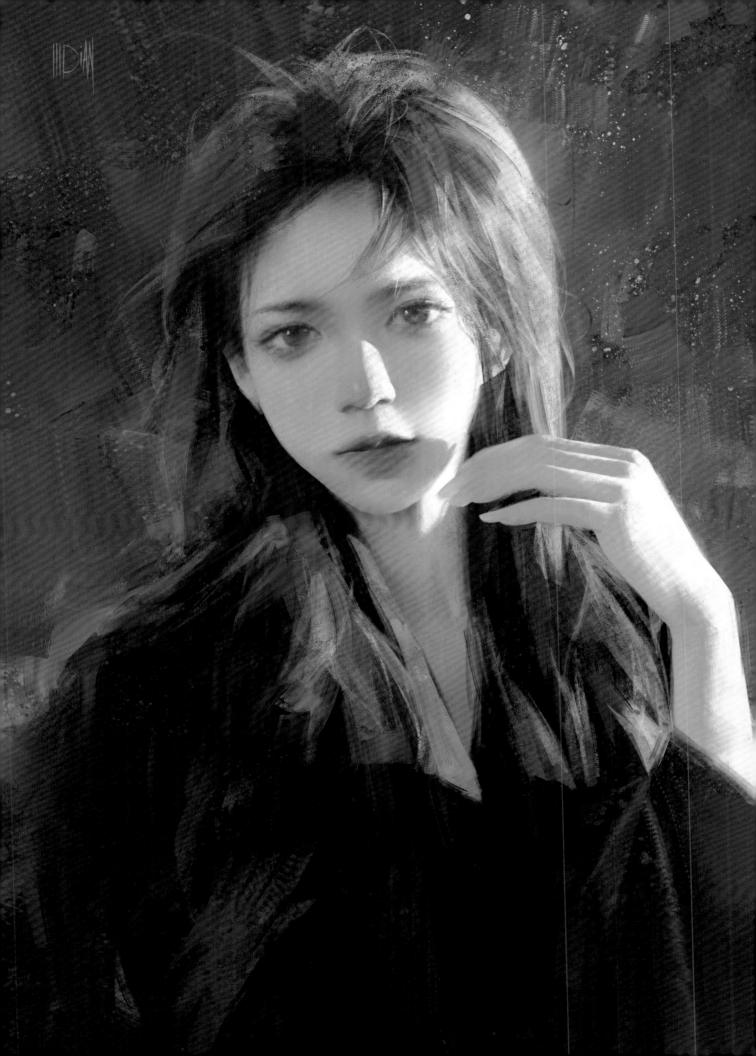

2.2.7 示例：灰发女生

第 3 章

直接画法

本章主要分享使用直接画法的技巧与心得。此画法不依赖添加图层、叠加模式等绘画软件特有的功能，更接近传统油画技法，因而能够展现丰富的绘画性。

3.1 直接画法流程示范

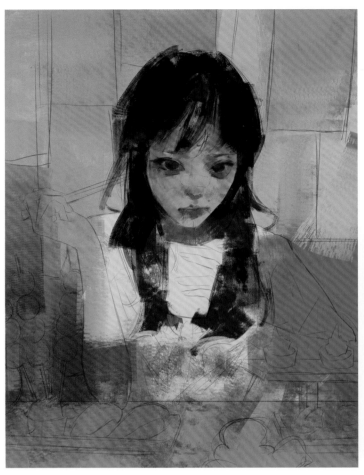

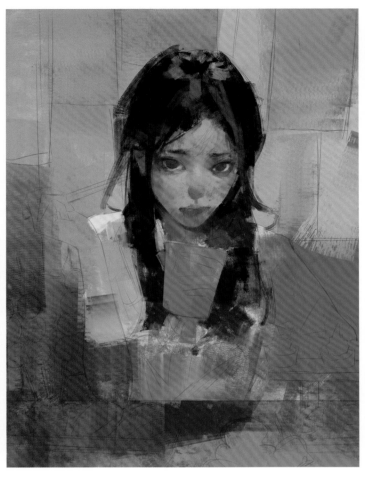

1.

"直接画法"这一概念出自油画领域，是用色彩直接塑造形体的技法，借助颜料的覆盖力和笔触的表现力实现形色兼备的效果。

这个技法拓展到板绘领域后依然适用。使用直接画法作画要开门见山，铺色时就要大致确定画面的黑、白、灰布局与总体的色彩效果，落笔要大胆，忽略细节。使用直接画法过程中，基本不涉及对软件特有的图层叠加、阿尔法锁定、剪辑蒙版等辅助功能的使用，而更加强调笔触本身的表现力，因此，此类画作的"画味"更为充沛。

2.

铺色后开始逐步深入。这个过程尽量循序渐进，不要揪着某个局部过度刻画。边缘要保持松弛状态，不要抠实。

我习惯从面部入手，这样在接下来的过程中，能一直面对一张好看的脸，心情愉悦。

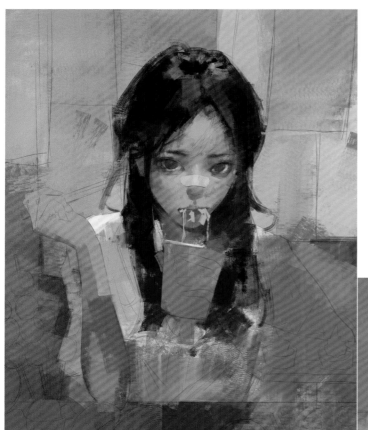

3.

慢慢从视觉中心向四周推进，下笔尽量松弛。有时，一些随性的用笔，会带来意外的好效果。

当然，松弛的绘画状态带来的负面效果是形、色的失准，这在所难免，但正如油画颜料那般，板绘中的"颜料"也是有覆盖力的，各种不准确的地方，可以通过色块叠加慢慢改进，不必在前期心急修正，以免画面过早失去弹性与活力。

4.

开始慢慢修正人物的轮廓，画面逐渐"紧"起来。

突然发现绘制食物也能给我带来愉悦的心情，于是意识到食物是这幅画的第二主角。

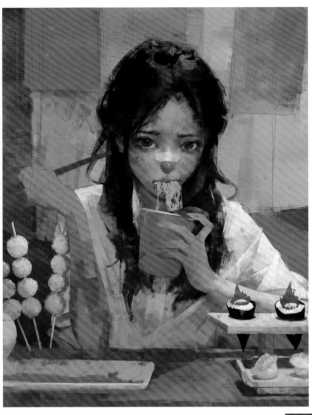

5.

继续推进对主体人物的刻画。进行到这个程度，笔刷尺寸逐渐缩小，落笔也不得不变得谨慎一些。随着画面细化，初期那种随性的感觉（所谓的"画味"）总是会不可避免地丧失。细化过程中，我总是得不断停笔，仔细审视画面，以免过度"加工"。

6.

从技术角度说，一幅画可以永无休止地画下去，但每幅画都存在一个理论上的"最佳状态"，达到这种状态后，果断停笔最为理想。

无论多么经验丰富的创作者，也未必总能准确抓住这种"最佳状态"，每每到了作品快收尾的阶段，便是对创作者判断力的一次考验：

还有没有值得继续刻画的细节？

刻画这个细节会给画面增色吗？还是画蛇添足？

有没有哪个局部过于出挑，需要弱化？

画面的整体关系是否恰到好处？

······

这些问题没有确切的答案，得在一次次实践中找感觉。几乎每幅作品，我都是在将信将疑中结束的。

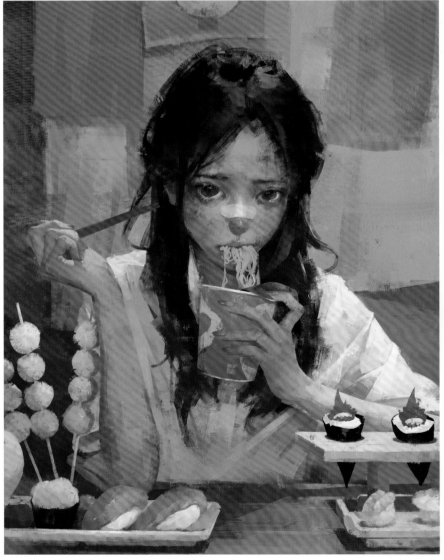

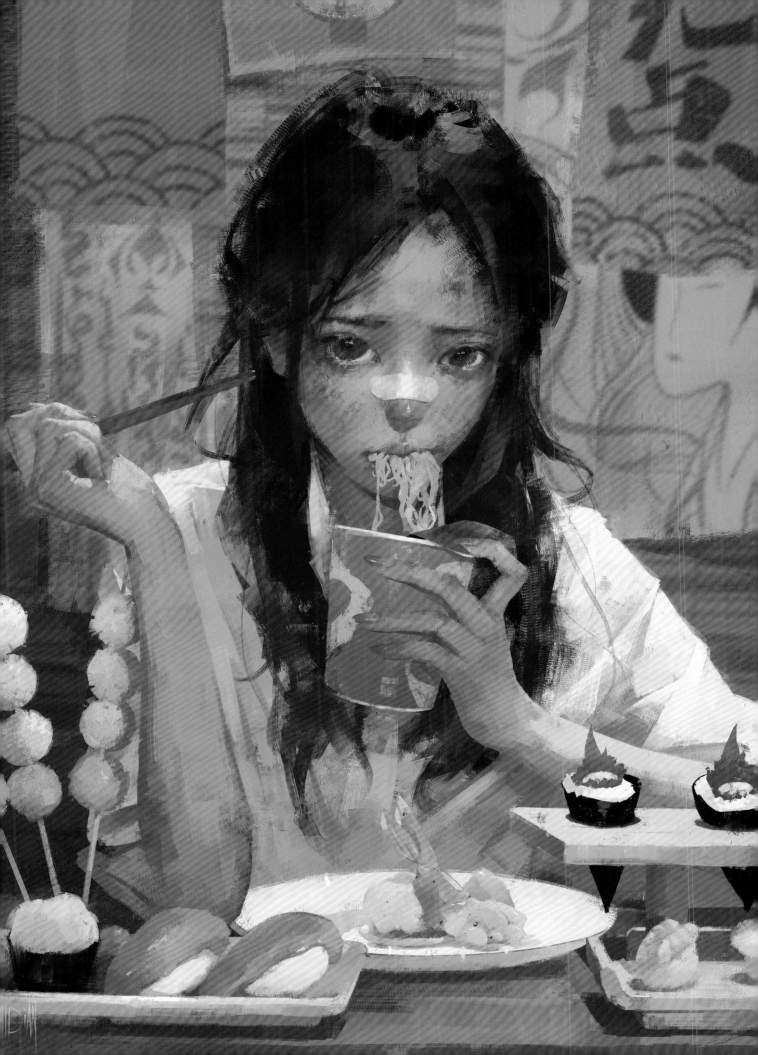

3.2 平光与阴天光表现示例

如第 2 章所言，二分法适用于表现有单一主光源、明暗交界线明确的场景，
如果场景为平光或阴天光场景，使用直接画法可能是更好的选择。

所谓平光（又称顺光），指让主体正面受光，主体的绝大部分呈亮面，暗面
几乎消失不见的光。这种光线下的人物，影调干净、明亮，但缺乏立体感。
用闪光灯拍摄照片时，闪光灯的光就是常见的平光之一。

所谓阴天光（又称漫反射光）场景，指缺少主光源（如阳光），物体被四面
八方的漫射光照亮（阴天、雾霾天时，漫射光较常见）的场景。这种情况下，
主体的影调会显得柔和、平缓、缺乏对比关系。

总之，平光与阴天光的共同点是没法轻易地对画面做出明暗二分，很难表现
体积感与色彩变化。

3.2.1 示例：平光人像

1.

面对平光，我会放弃二分法，转而采用直接画法。
直接画法一般不需要分层或分层较少，因而也被称为单图层画法。
起笔铺绘朦朦胧胧的整体关系，轮廓、色彩都不求精确，画面效果
类似相机虚焦效果，或是高度近视者摘了眼镜后看到的效果。

2.

慢慢地把整体关系收拾得翔实一些，开始处理画面主体的边缘。
人物从一团模糊逐渐变得清晰起来，这个过程中，适当调小笔刷
的尺寸。

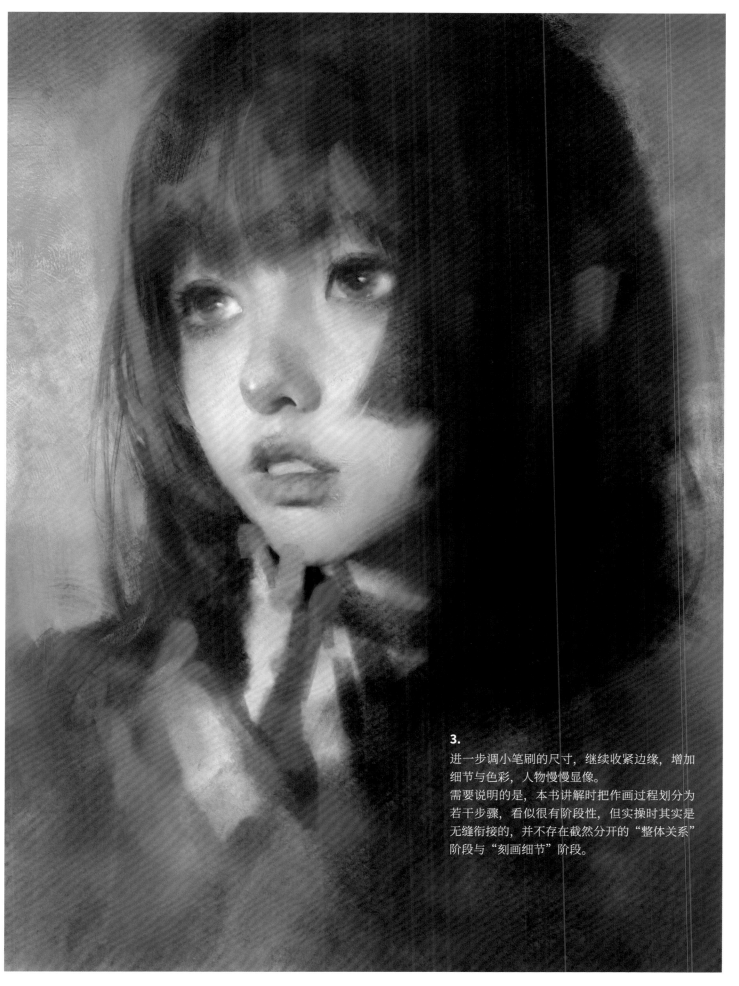

3.
进一步调小笔刷的尺寸，继续收紧边缘，增加
细节与色彩，人物慢慢显像。

需要说明的是，本书讲解时把作画过程划分为
若干步骤，看似很有阶段性，但实操时其实是
无缝衔接的，并不存在截然分开的"整体关系"
阶段与"刻画细节"阶段。

局部

局部

4.

虽然眼睛、嘴巴、脸颊的边缘处理耗费了许多心力，但效果让我满意。

由于画面中缺少明暗交界线，人见人爱的"光感"难以表现。因此，我把注意力集中在表现色彩的冷暖、边缘的虚实与笔触的质感上——总得想点办法，让画面耐看一些。

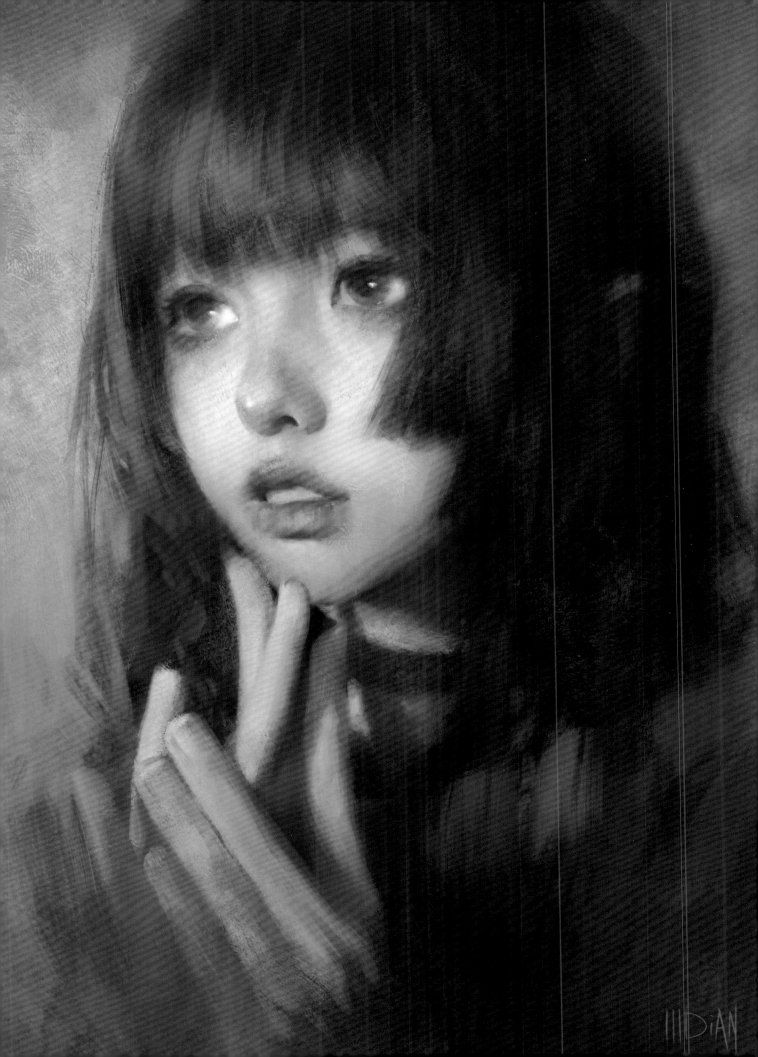

3.2.2　示例：阴天光人像

本图是最难缠的阴天光场景。除了明暗交界线不明显，难以表现光影关系，阴天光还有一个麻烦之处：色彩关系弱，冷暖对比在阴天光中微不可见。我们不妨把阴天光效果视作略带颜色的素描效果，重在表现五官的细节与边缘的虚实变化。同时，阴天光也有一个优点，即自带色调——天然的"高级灰"，很容易表现阴郁的氛围。

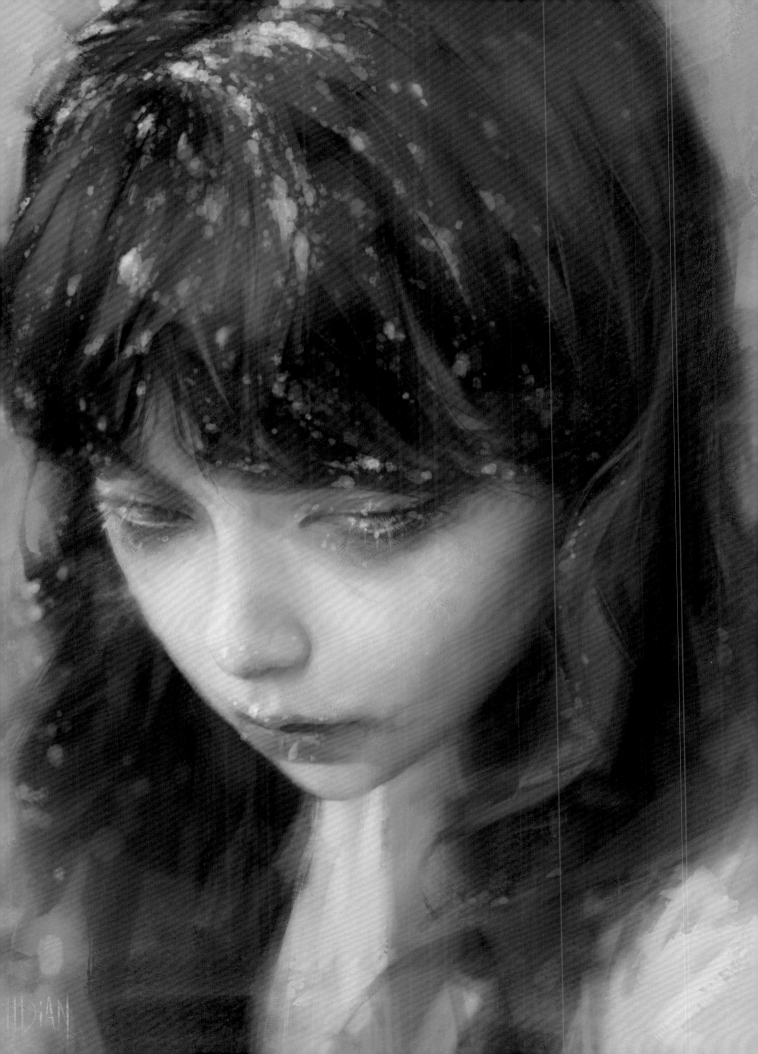

3.3 直接画法示例与心得

3.3.1 示例：穿红色毛衣的女生

一个经验：如果画面存在明显的明暗交界
线，就优先刻画明暗交界线；如果画面中
没有明暗交界线，或明暗交界线很微弱，
就疯狂刻画边缘。

这里的边缘不单指人物的外轮廓，也包括
许多"零件"的边缘，如五官的边缘、头
发的边缘等。

3.3.2 示例：王城守护者

笔触

笔触指创作者运笔留下的痕迹，笔触的轻重缓急、疏密分布，某种程度上是创作者性格、情趣与艺术特色的自然流露。

直接画法十分注重笔触的表现力，潇洒的笔触甚至能凌驾于画面内容，成为欣赏主体。

细节

新手对于画面"细节"的理解通常与画面的精细程度挂钩——抠得越细（比如根根分明的睫毛与发丝），越有细节。

实际上并非如此，绘画中所谓的"细节"往往是抽象的——一个恰到好处的色块、一抹漫不经心的留白、细腻的冷暖变化、精心刻画的正负形……都是绘画中的细节。可以说，越刻画到局部，越需要抽象审美，艺术家需要忘记事物的具象形象（所谓"看山不是山"），把注意力转向点线面、黑白灰等抽象要素。

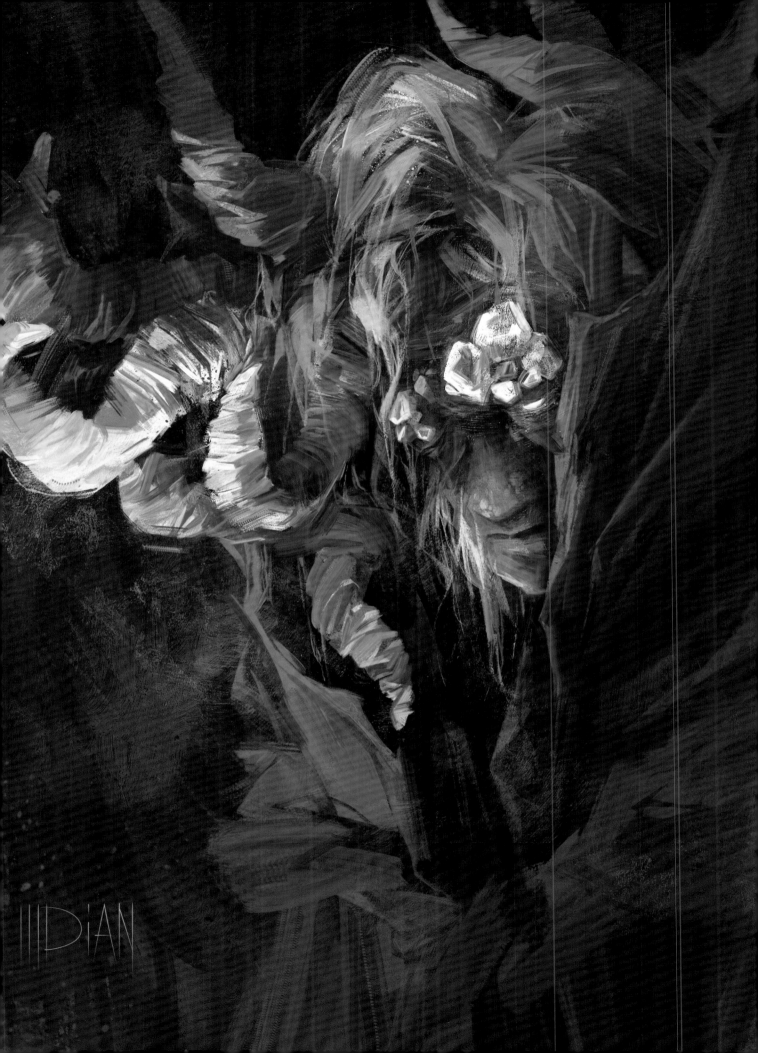

3.3.3 示例：机车少女 1

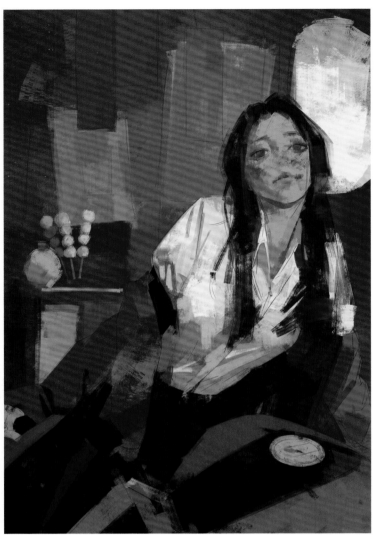

画风

我没有特定画风。

面对不同对象，我会为其量身定制一套"画风"，画风与画中人气质相符，画面才能自洽——用学术一点的话说，形式和内容达到统一。如果做不到这一点，画面难免会有违和感。

如此图，动手前，我做了脑内草稿——我需要表现一种酷酷的中二气质。如果采用细腻、温吞的画风，恐怕很难得到预想的效果。

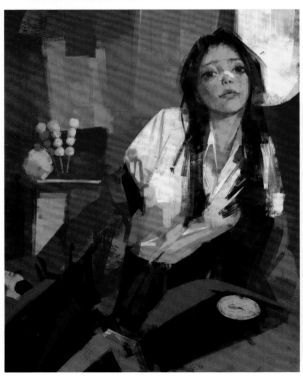

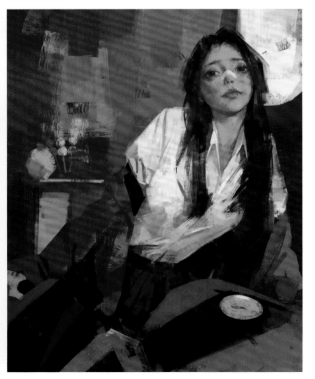

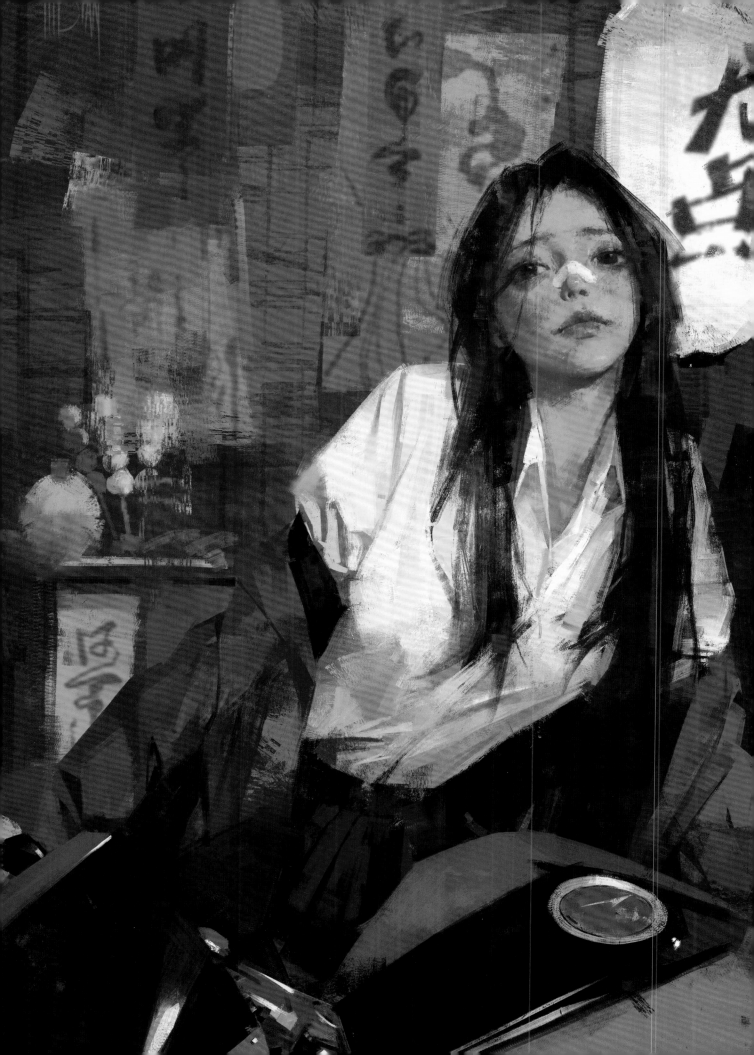

3.3.4　示例：机车少女 2

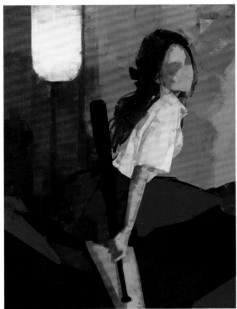
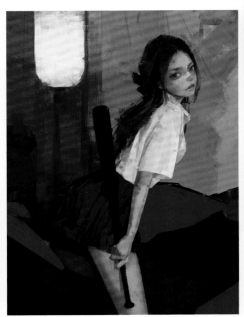

速涂

我一直不认为画画需要讲求速度。

诚然，许多厉害的艺术家可以用寥寥数笔概括复杂的画面，但试图通过提高作画速度来达到简洁、概括的画面效果，我认为是本末倒置。

实际上，对于许多新手而言，应该时常停下笔来慢慢思考、反复推敲，慎重下笔。抽象概括能力并不是靠提速获得的，反而更多地依托于理性思考。

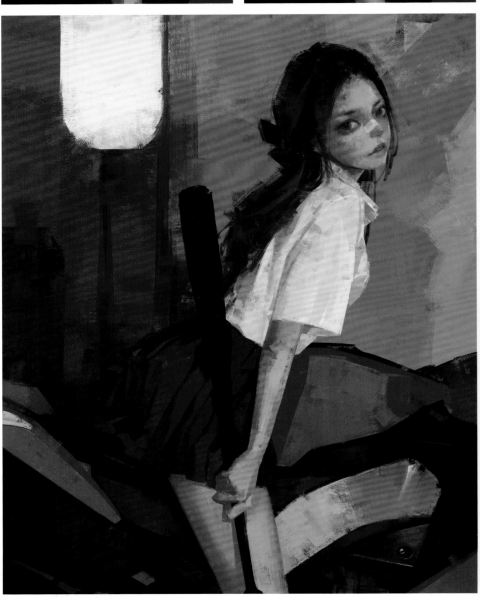

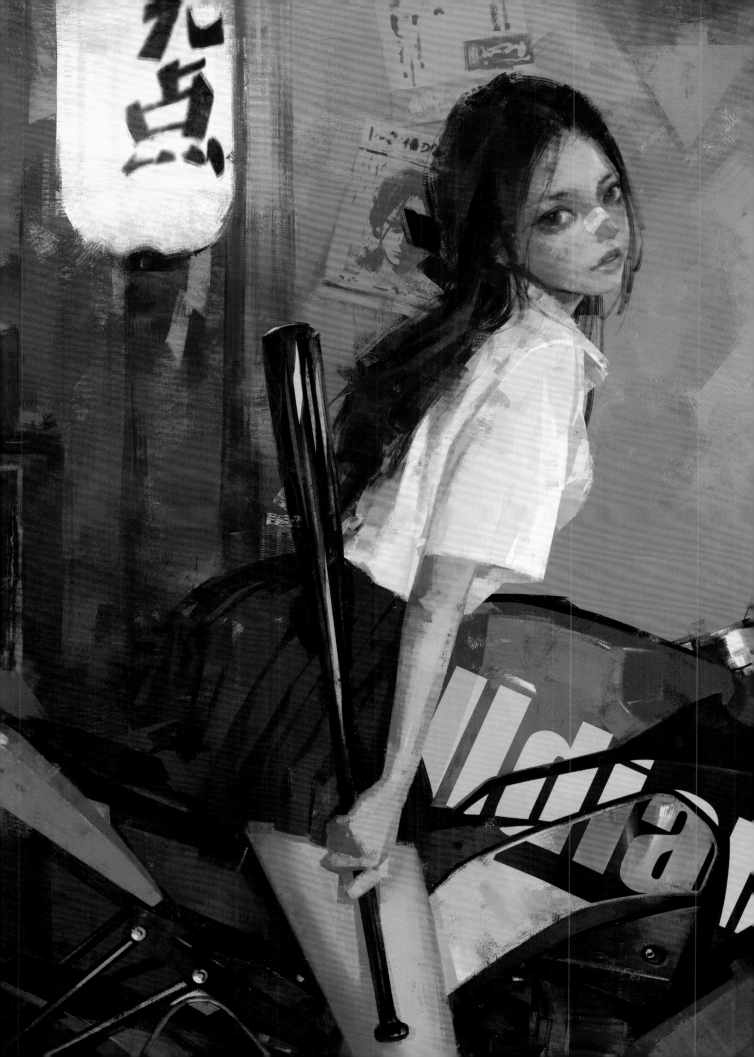

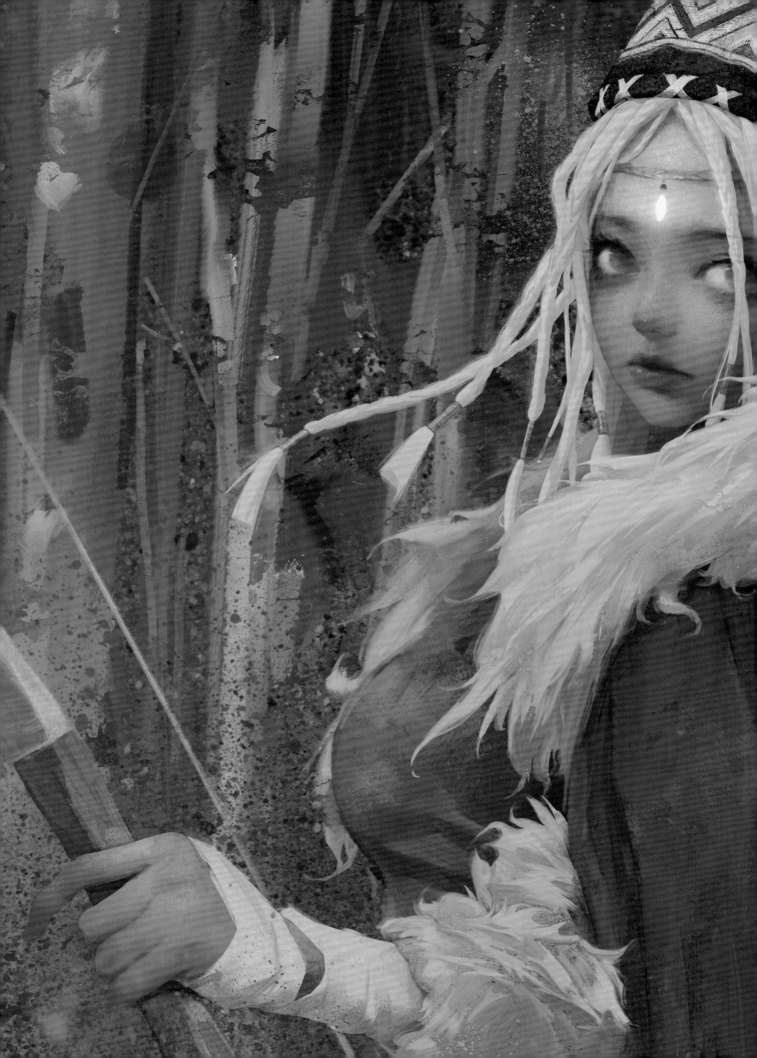

第 4 章

色彩与光影

本章主要分享色彩与光影的基础原理和运用心得。这部分内容是本书的难点与核心内容，不涉及太多手头技巧，重在对原理的理解。

4.1 色彩与光影的重中之重

如果你在作品完成后感觉画面平淡，找不到出彩的地方；或者在深入刻画时漫无目的，不知从何下手；抑或虽然处理了不少细节，但画面的整体关系不甚理想，那么务必记住——永远把专注点集中在物体的明暗交界线与边缘处。

4.1.1 明暗交界线

明暗交界线，是受光区域和背光区域的分割"线"。
从整体关系到深入细节，整个作画过程中，明暗交界线都值得我们投入热情和精力。物体的形体结构、光影关系、冷暖变化、虚实对比等一系列在绘画中极为重要的信息，几乎都会在明暗交界线处集中体现。

1. 明暗交界线处有丰富的明度变化

以大师伦勃朗的自画像为例，我们可以明确地感受到，明暗交界线处是画面中明度变化最为丰富的区域。

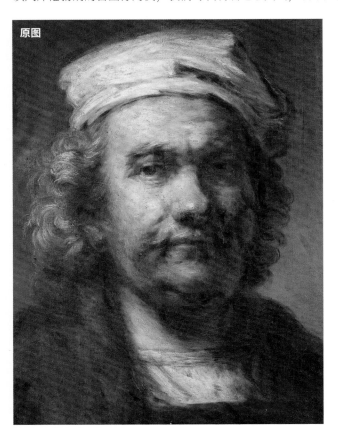
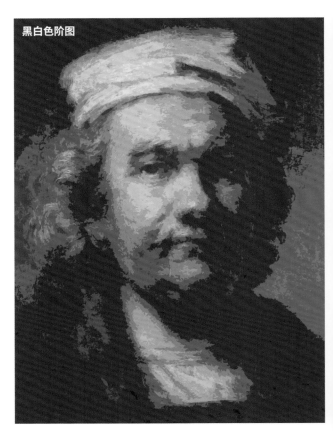

左图为伦勃朗原图（局部），右图为经软件处理的黑白色阶图（局部）。
仔细观察，不难发现，右图暗面的明度变化极为简单，亮面也趋于平缓、柔和，而明暗交界线附近极为狭窄的区域，集中了几乎所有明度变化。

明暗交界线处的细节值得仔细观察。

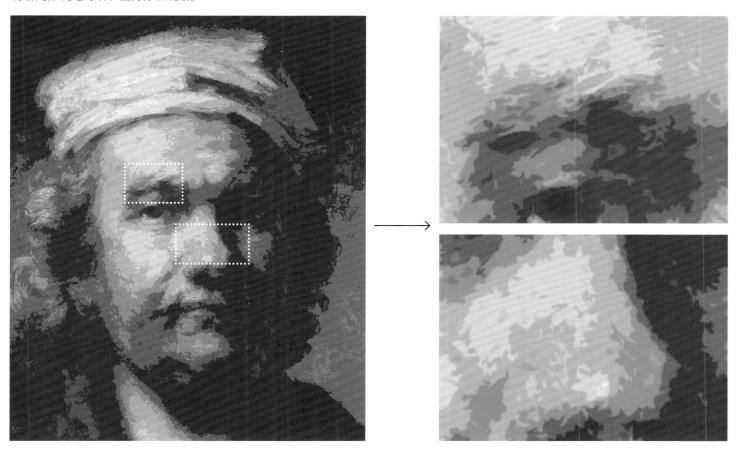

这幅作品的明度变化，可以简化为一张概念示意图。

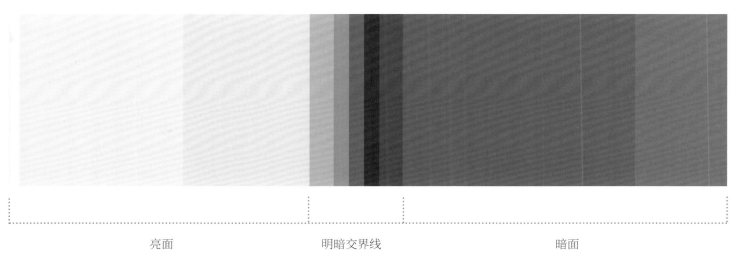

亮面　　　　　　　　　　　　明暗交界线　　　　　　　　　　　暗面

在实战中，我不建议新手使用涂抹、模糊等工具草草地应付明暗交界线，那或许能够得到柔和的过渡效果，但很容易使画面绵软无力，也阻碍自身水平的提升。练习时，应尽量多尝试使用硬朗的笔刷，通过不断微调颜色（不要嫌麻烦），一笔一笔地切实表现出明暗交界线的丰富变化。

2. 明暗交界线有丰富的色相变化

除了明度变化，明暗交界线还有丰富的色相变化，以我自己的图为例。

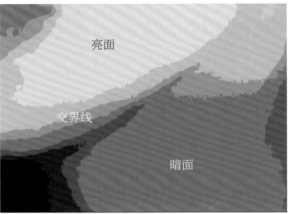

左图为原图（局部），右图为经软件处理的简化色阶图（局部）。
同样可以观察到，暗面及亮面的色相变化平缓、柔和，明暗交界线附近则像布满了密集的等高线。
作品的色相变化也可以简化成一张概念示意图。

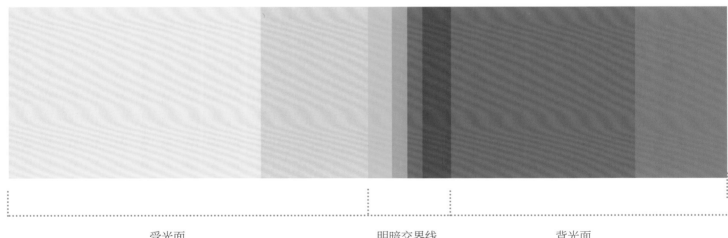

从亮面到明暗交界线，再到暗面，随着明度与色相的改变，颜色的冷暖也在变化。以暖色光源照射下的皮肤为例，明暗交界线附近的区域颜色最暖、纯度最高，越过明暗交界线后，明度降低、纯度降低、颜色随之变冷。
只有把握好明暗交界线附近的色彩变化，才能充分表现光感。与之相对，暗面和亮面不应出现剧烈的色彩变化，否则画面会失去重点，即所谓的"花"。

3. 明暗交界线对形体结构有暗示

很多情况下，即使去掉图像的颜色、过渡，甚至完整的轮廓，仅保留精确的明暗交界线，我们也能毫无障碍地读取画面中的信息。

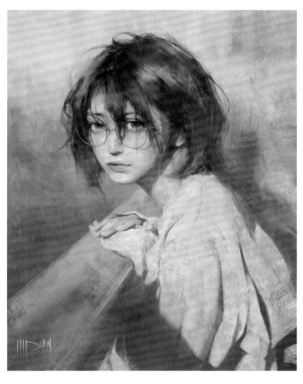

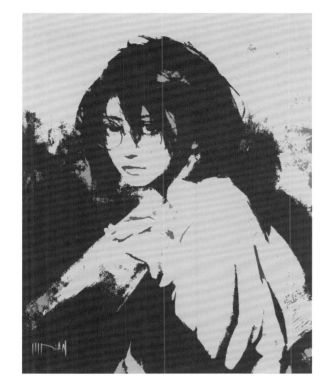

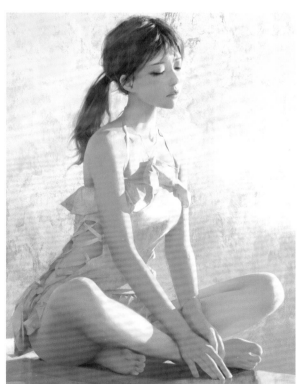

我们把视线集中于本页第 4 张图的一个局部，会发现一个有意思的现象：如果孤立地观察这个局部，可能完全看不懂其内容，似乎那就是一块无意义的抽象图案，但当这个局部出现在完整画面中时，我们能迅速认出，那是画中人物的手，甚至能自行脑补出画面中根本不存在的几根手指。

这就是明暗交界线的威力：它能通过交代极少的信息，满足观众的眼睛，调动观众的大脑，使其自行脑补出完整的画面。

4. 明暗交界线是冷暖的分界线

一般而言，明暗交界线也是冷色与暖色的分界线，亮面暖则暗面偏冷，亮面冷则暗面偏暖。
莫奈作品的局部图分别表现了这两种情况。

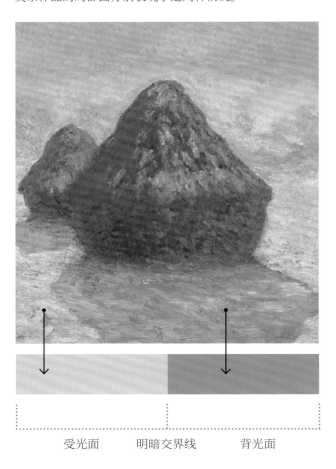

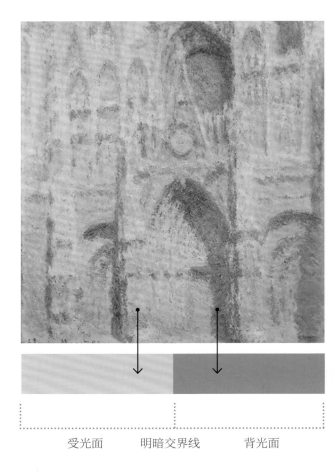

受光面　　　明暗交界线　　　背光面

受光面　　　明暗交界线　　　背光面

5. 明暗交界线是虚实的分界线

明暗交界线还是虚与实的分界线。大部分情况下，以明暗交界线为界，亮面偏实，暗面偏虚。
通过观察伦勃朗的作品（左图）与门采尔的作品（右图），我们可以明显地看到，处于亮面的眼睛很清晰，处于暗面的眼睛则几乎消隐。

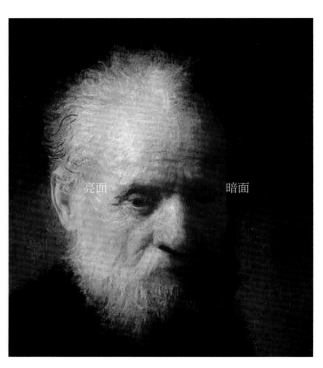

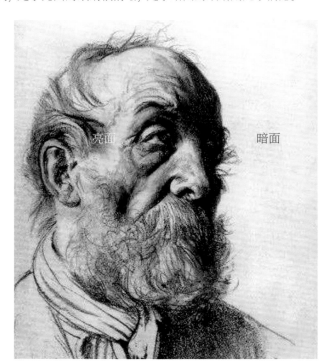

4.1.2 边缘线

与明暗交界线一样，边缘线（或称轮廓线）也并非一根实际存在"线"，作画时，我们应该把边缘线看作一块狭长的"面"。

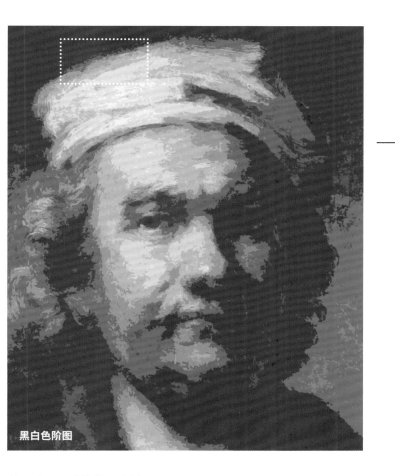

黑白色阶图

以伦勃朗的自画像为例，观察放大的细节可发现：头巾的边缘处层次非常丰富，越靠近背景，颜色越趋近于背景，直至融入背景色。这种边缘处理方法被称为"渐隐法"，出现于文艺复兴时期，是绘画大师达·芬奇的拿手技巧。

使用渐隐法，能使物体边缘逐渐融入背景，有效解决轮廓生硬的问题。

接下来，以我的作品为例。

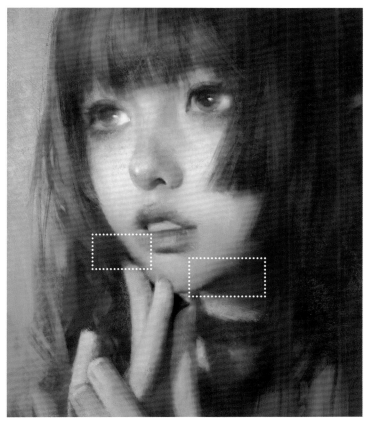

处理边缘线是一件耗时耗力，且十分考验分寸感的事情——边缘线太锋利会显得生硬，太模糊则会显得"软"。边缘线的处理水平，是我评判画作整体水平的重要因素之一。

4.2　让皮肤发光吧

印象主义大师雷诺阿有一幅作品叫作《少女伊莲》，
画中少女晶莹剔透的皮肤仿佛在发光一般，让人印
象深刻。我常在画面中使用类似技巧来获得这种效
果，毕竟，谁能拒绝发光的皮肤呢？

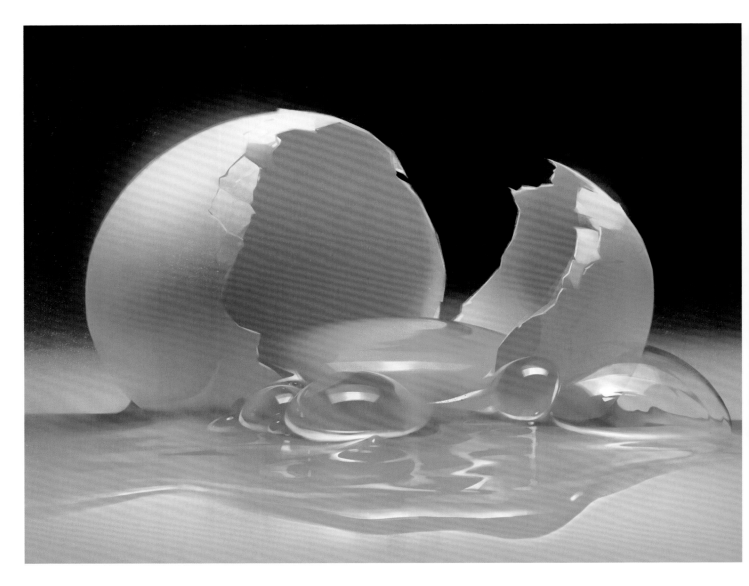

我知道少有人对静物画感兴趣，但还是请大家对画中裂开的蛋
壳多加观察。
浅灰色蛋壳是否有亮得发光的感觉？
除了蛋壳原本的明度就比较高，关键在于蛋壳亮面边缘的"扩
散亮光"（此术语源自 Photoshop，该软件中有一个滤镜叫"扩
散亮光"）效果。

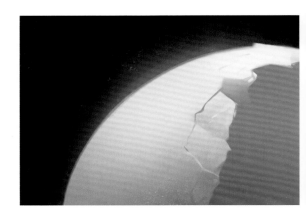

产生这种效果的原理很简单：强光照射物体表面，一部分光反射回空气中，于是，亮面附近的空气被照亮（只有强光环境下会产生这种效果）。

表现这种效果的手段也很简单：处理物体亮面边缘时，贴着边缘，向外添加一层半透明的亮色（光色与固有色的混合色），这一层亮色由近及远、由亮变暗，直至融入背景。

以骷髅素描练习为例。

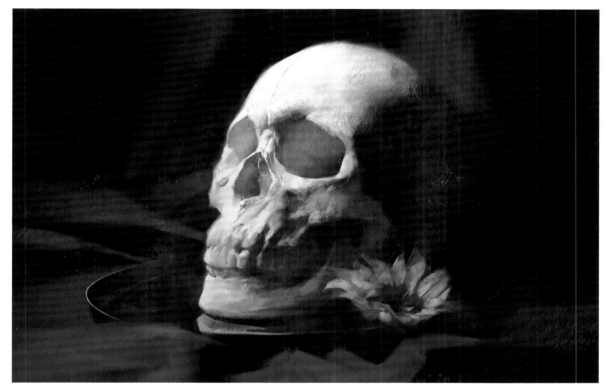

未表现扩散亮光

有一定光感，但并不强烈，骷髅显得死气沉沉，甚至有点呆板。

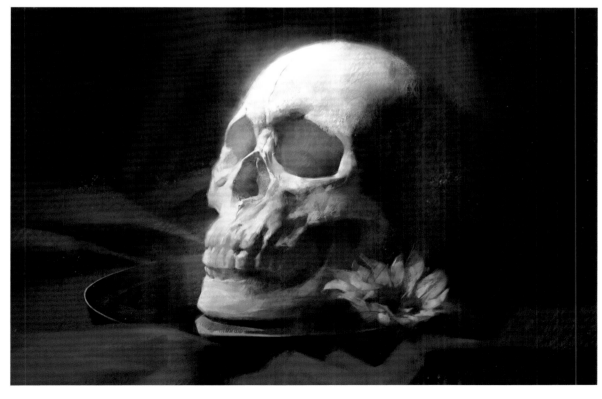

表现扩散亮光

在主体物的素描关系不变的情况下，光感显著增强，边缘不再死板，画面显得更为生动。

4.3　颜色通透的秘密

许多新手有一个共同的苦恼：认真地完成画作，素描关系
没问题，色彩关系也正常，但就是显得沉闷、不通透。
本节来聊聊其中的奥秘。

绘画中的"通透感"，是怎样一种感觉呢？其关键在于"透"，即透光。

想象面前有一扇普通的玻璃窗，透过玻璃窗，我们能看到户外。这时，我们可能并不会感叹这扇窗的通透，因为玻璃是全透明的，光线理所当然可以穿透玻璃。

想象我们在玻璃窗前挂上一个遮光效果极佳的窗帘，室内一下变得昏暗。窗帘阻隔了光线，更不会有通透感。

现在，再想象我们换上了一个半透明的纱窗。效果出来了，这就是我们想要的透光的视觉效果——既不是全透明，也不是不透明，得是半透明。

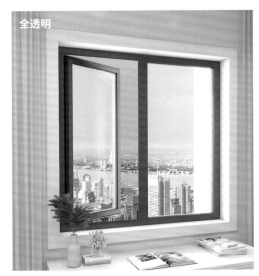

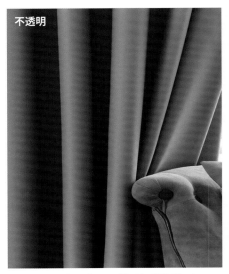

玻璃窗，完全透明，但并没有给人以"通透"的感觉

遮光窗帘，完全不透明，更谈不上"通透"了

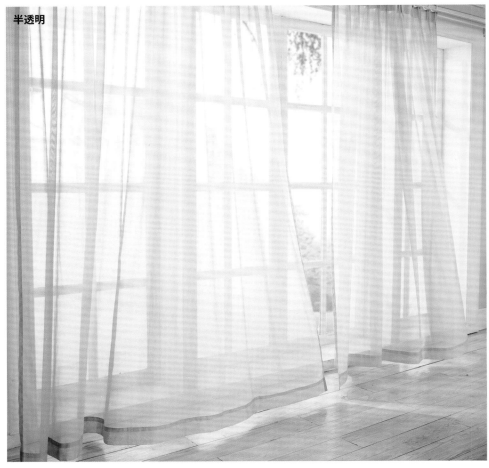

纱窗，半透明，这种透光的感觉才是绘画中追求的"通透"

了解"通透感"产生于"半透明"这样一种特殊状态，对于绘画有何指导意义呢？毕竟，我们作画的对象不一定是半透明的。

下面看两组画作的对比（请尤其关注两组物体暗面的颜色），体会一下哪一组画作能给人更为通透的感觉，并尝试从色彩的角度出发，分析为何会产生如此感觉。

不透明组

 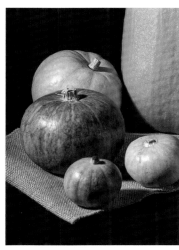

半透明组

 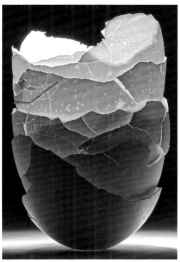

我想，毫无异议，就通透感而言，半透明组完胜。

如果更加仔细地观察，不难分析出，这种通透的感觉主要是通过物体暗面的色彩体现的。确切地说，是暗面颜色的纯度与明度体现的。

不透明物体的暗面的明度和纯度都比较低，而对于半透明物体来说，光线能部分穿透物体，使物体的内部被照亮，因而暗面的明度会略微提高，纯度则大幅度提高。

实战时，我们利用这个色彩规律，在适当的情况下，无论物体半透明与否，轻微提高暗面的明度，并大胆提高暗面的纯度，便能轻松表现通透感。

自然环境中有两种常见情境，物体暗面会客观地呈现通透感。

其一，物体是半透明材质，暗面的纯度会提高。

在人物创作中，这种情况多见于指尖、耳朵内侧、鼻孔等肉比较薄且没有骨头的局部。

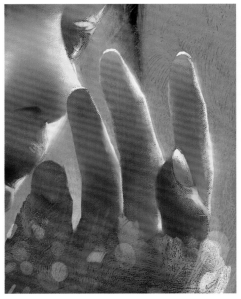
指尖

耳朵内侧

处于亮面的鼻孔

光线穿透半透明物体，在环境中留下的阴影的颜色往往也是高纯度的颜色。

半透明物体与不透明物体阴影颜色的区别

暖色阳光穿透衣服留下的阴影（1）

暖色阳光穿透衣服留下的阴影（2）

其二，物体暗面受到的反光的颜色与其固有色类似，暗面的纯度会提高。

最常见的情况是，皮肤和皮肤紧挨在一起时，皮肤之间会发生互相反光，暗部的纯度会显著提升，这一点在皮肤的闭塞阴影区域体现得尤为明显。

手臂内侧

双手紧靠处

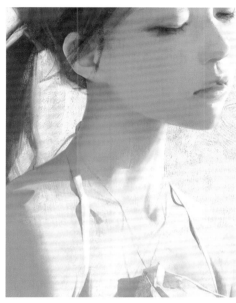

脖子靠近下巴处

皮肤闭塞阴影区域的暗面的纯度会尤为显著地得以提升。

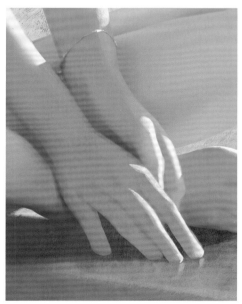

指缝

唇缝

手指紧贴鼻子处

这些闭塞阴影区域，如果误用比较灰的颜色处理，会显脏，好似皮肤里有污垢。

4.4　用色调营造氛围

色调是画面色彩的整体倾向与大效果，也往往是画面给人的第一印象。

在大自然中，我们经常能见到一种现象：许多不同颜色的物体，无差别的被阳光染成金色、被晚霞染成紫色，或被月光染成蓝色。原本颜色各异的物体笼罩在某一种色彩中，整个场景会带有统一的色彩倾向，这种色彩倾向便是色调。

色调的客观来源主要是环境色与光色，但作画时，我们可以主观加强，甚至改变这些客观色，即使用所谓的主观色。

右边的 4 幅画是不同颜色状态下的莫奈的《鲁昂大教堂》。

显然，教堂的固有色不会变，时刻变化的只有光色（阳光的颜色）与环境色（天空的颜色）。简言之，削弱物体的固有色，强调光色与环境色对画面的影响，画面色调将更为统一，从而大大增加画面的氛围感。

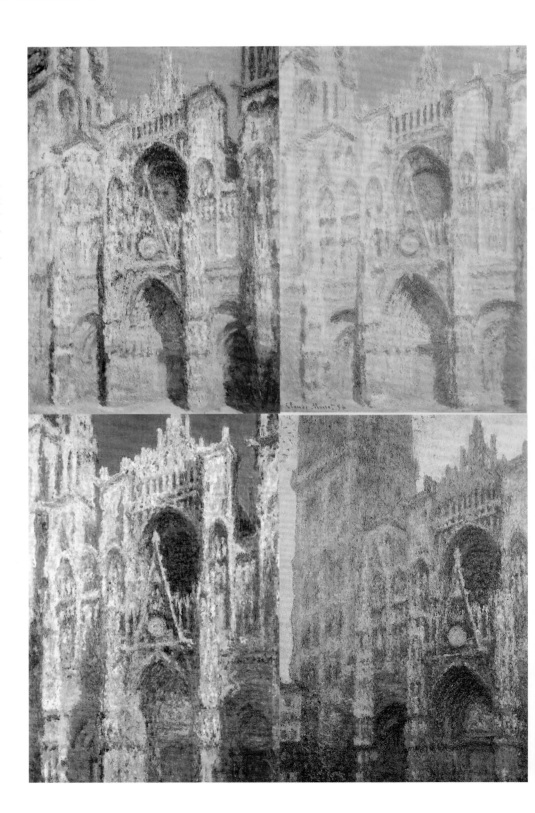

用不同的光源色表现同一位模特、同一个物体，效果大不相同。

中性光

冷光

暖光

 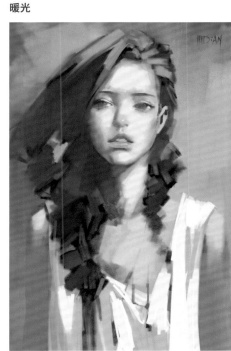

光色主要影响物体亮面，环境色主要影响物体暗面。

当场景中没有明显的主光源（夜晚）或主光源偏弱（阴天）时，则由环境色决定色调，如右图所示。

环境色

4.5 色彩与光影表现示例

4.5.1 示例：指尖的光

1.
构图。注意，仰角的人像，能看见下巴的底面。

2.
分层铺色。在这一步就确定画面的色调。

3.
明暗二分。
在这个阶段，尽量控制自己的激情，用色要节制。颜色越少，越容易把控整体色调。

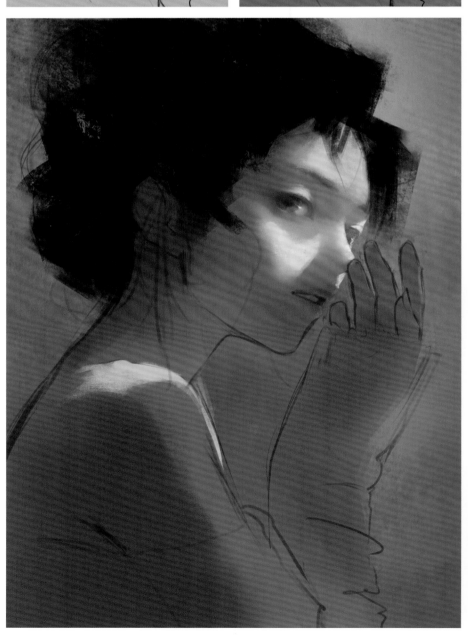

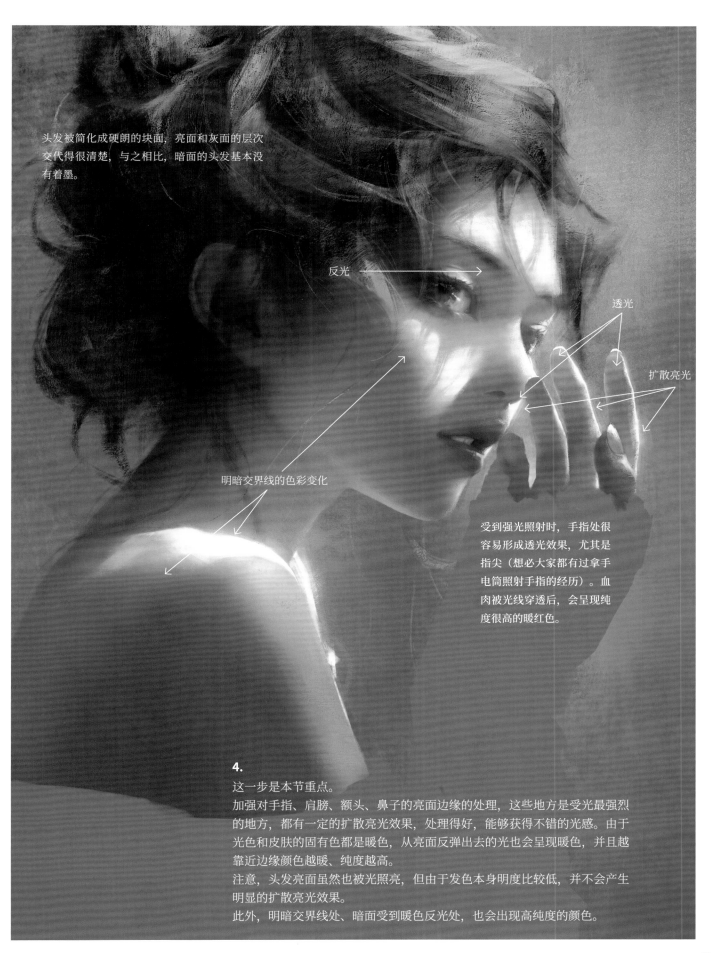

头发被简化成硬朗的块面，亮面和灰面的层次
交代得很清楚，与之相比，暗面的头发基本没
有着墨。

反光

透光

扩散亮光

明暗交界线的色彩变化

受到强光照射时，手指处很
容易形成透光效果，尤其是
指尖（想必大家都有过拿手
电筒照射手指的经历）。血
肉被光线穿透后，会呈现纯
度很高的暖红色。

4.
这一步是本节重点。
加强对手指、肩膀、额头、鼻子的亮面边缘的处理，这些地方是受光最强烈
的地方，都有一定的扩散亮光效果，处理得好，能够获得不错的光感。由于
光色和皮肤的固有色都是暖色，从亮面反弹出去的光也会呈现暖色，并且越
靠近边缘颜色越暖、纯度越高。
注意，头发亮面虽然也被光照亮，但由于发色本身明度比较低，并不会产生
明显的扩散亮光效果。
此外，明暗交界线处、暗面受到暖色反光处，也会出现高纯度的颜色。

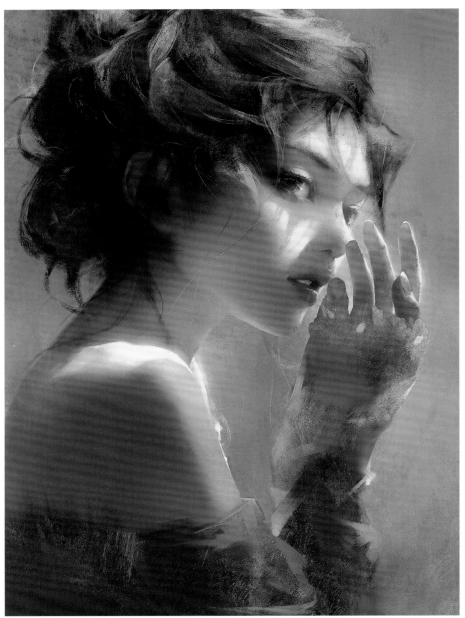

5.

至此，除了一些细节尚待解决，我还会对整体效果进行一次微调（多使用曲线工具），比如，优化整体的明暗关系、冷暖关系、虚实关系。在这张图中，我发现背景的颜色整体来看纯度过高，没有对主体人物起到很好的衬托作用，那些花哨的紫红色也跟衣服的颜色有些雷同。

总之，调整大效果，会对最终效果的呈现产生较大的影响。

局部

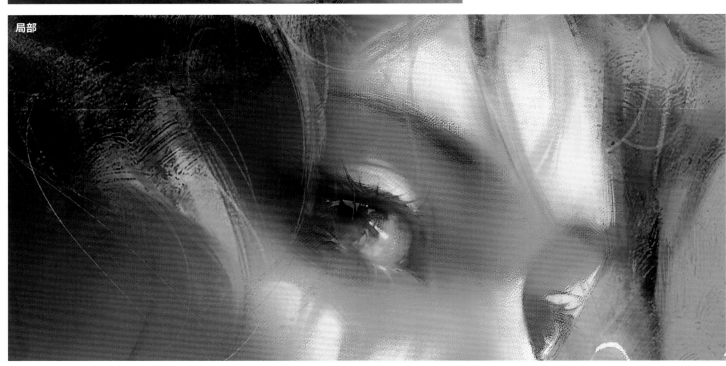

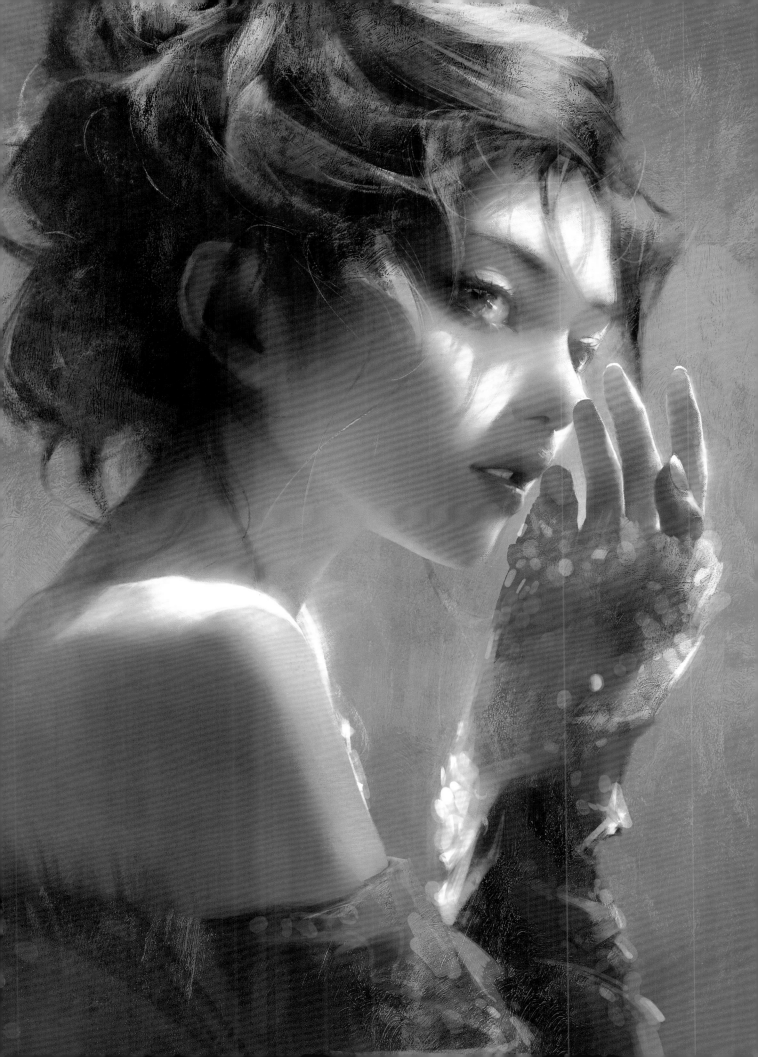

4.5.2 示例：魔法学院实习生

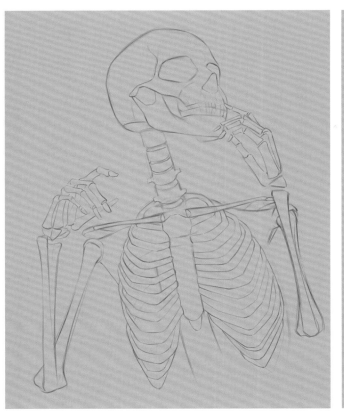
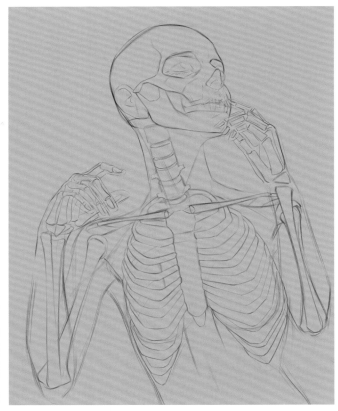

1.

我经常在构图前研究人物的骨骼结构，这可以帮助我加深对头部乃至人体的理解，进入刻画阶段后，对人物的骨骼结构的记忆也能不断提示我加强对关键结构的刻画（如颧骨、眉弓骨等）。

有人问我，画骨骼时是靠想象还是靠参考，回答是，除非有十足把握，否则切忌仅凭脑补作画。尽量提前准备合适的参考——可以是书籍、照片、高手的画作，也可以是 3D 模型、实体模型等。

2.

按照画好的骨骼，简单画出人体的轮廓，这样，画服装时就有了参照点。这一步，可以进一步加深对骨骼结构和人体的理解。

3.

勾勒表层物体，如头发、衣褶等。

对待这些东西，不需要像对待解剖结构一样严谨，因为它们是不稳定的，一阵风或一个简单动作，就能使它们发生变化。

4.

分别绘制背景层、皮肤层、头发层、衣服层。
注意分层的前后关系，把靠前的物体所在
的图层安排在上层。

5.

给出亮暗面的二分关系。

（此图用于课上示范，为了加快进度，我
当时只处理了头部的二分关系）

6.

丰富暗部及明暗交界线的色彩。这一步需
要注意，明暗交界线处的笔触可以明晰一
些，暗面则应该尽量柔和。

就本图（背景色偏冷，主光源偏暖）而言，
暗部受到环境色影响，应偏冷，而亮面、
灰面受主光源影响，应偏暖。

很多新手有强记颜色的习惯，经常咨询我
皮肤暗面用什么颜色，亮面又用什么颜色，
这是一种十分错误的对色彩的认知。
色彩总是随着固有色、环境色、光色，甚
至画家的情绪的变化不断变化，并不存在
"某个部位与某个颜色一一对应"的情况，
否则，莫奈如何能面对同一个场景创作出
几十幅完全不同的画作呢？

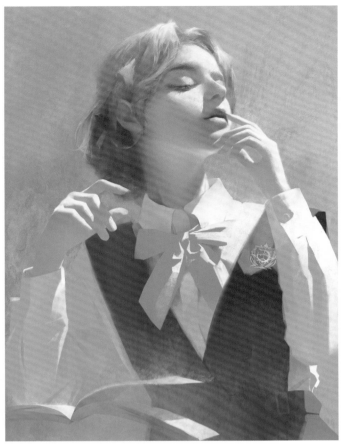

7.

二分关系完成后，应该给人一种似乎随时可以收笔的感觉。这要求绘画者对明暗交界线的 形状 把握得比较精准。

8.

丰富颜色，刻画细节。

暗面的颜色可以十分丰富，但不需要刻画过多细节；相反，亮面的细节应十分丰富，但颜色不需要过于花哨（通常而言，主光源是明亮而单一的，而环境色是微弱而多变的）。明暗交界线及其附近的灰面是细节量最多，颜色也最为多变的区域，需要花费最多的心力。

9.

完成稿在亮面边缘处（头发、脸颊、手指、书、袖口）加强了光感处理。注意，不同的固有色往外扩散的颜色是不同的，如衣襟和袖口扩散出的颜色偏冷，皮肤、头发和书扩散出的颜色则偏暖。

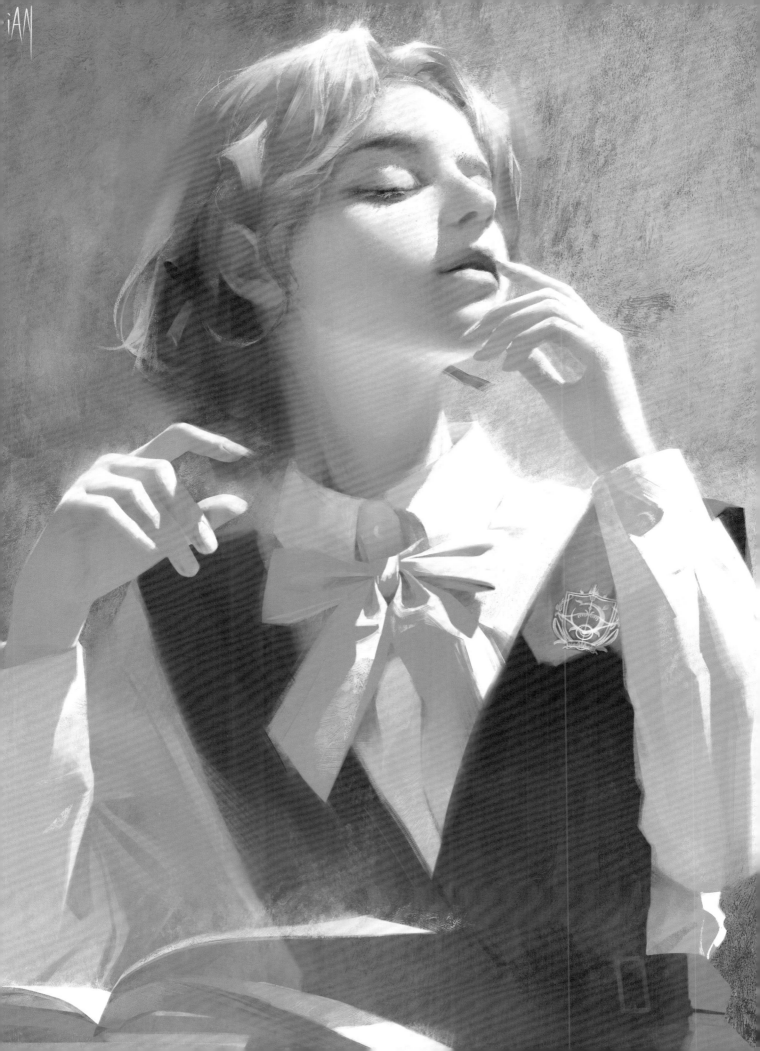

4.5.3　示例：身着碎花连衣裙的少女

1.

研究颅骨、胸腔、盆骨三个腔体的透视，以及它们是如何通过脊椎连接起来的。同时，注意锁骨和肩胛骨的连接关系。

2.

新建图层，勾勒正式的线稿。将骨骼层放在下面，并调低透明度，这样能帮助自己更好地理解骨骼、肌肉和衣着之间的附着关系。

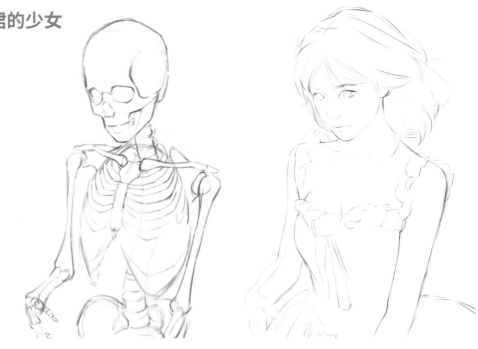

3.

分别为背景层、头发层、皮肤层、衣着层铺色。

处理背景层时，我使用了墨点笔刷。把笔刷的颜色动态 - 色相抖动适当调大（我一般调到 15% 左右），可以获得更加丰富的颜色。

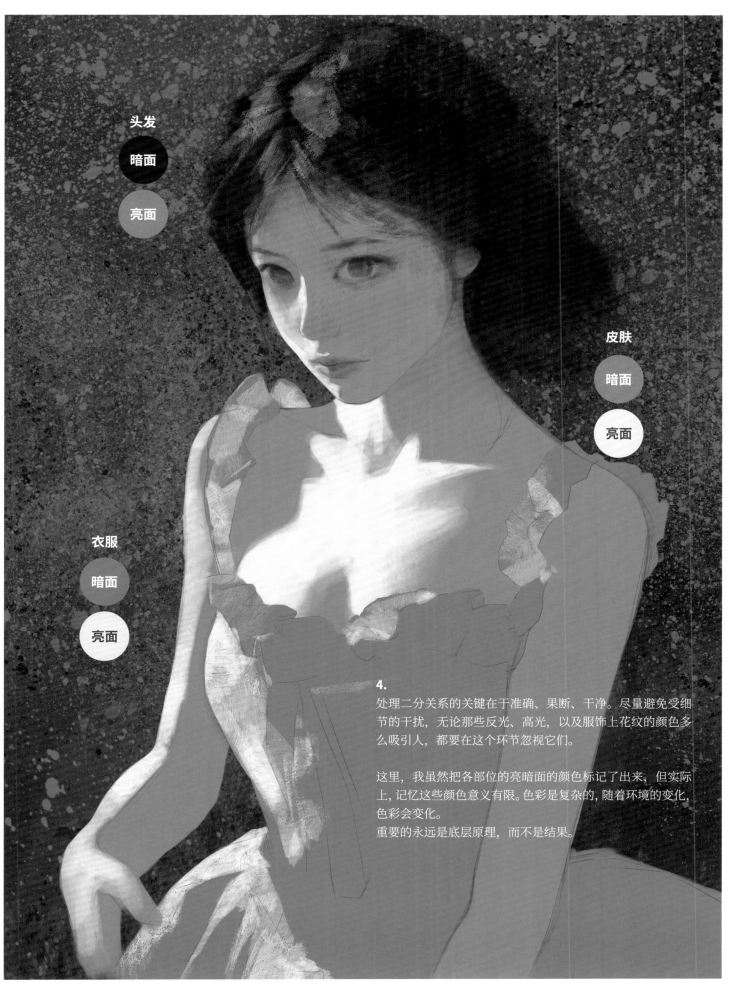

头发

暗面

亮面

皮肤

暗面

亮面

衣服

暗面

亮面

4.

处理二分关系的关键在于准确、果断、干净。尽量避免受细节的干扰，无论那些反光、高光，以及服饰上花纹的颜色多么吸引人，都要在这个环节忽视它们。

这里，我虽然把各部位的亮暗面的颜色标记了出来，但实际上，记忆这些颜色意义有限。色彩是复杂的，随着环境的变化，色彩会变化。

重要的永远是底层原理，而不是结果。

5.

开始局部深入。

我一般从脸部开始刻画，尤以刻画眼睛最为仔细——眼睛实在太关键了。

这时，除了需要处理之前反复强调的暗面和明暗交界线的色彩变化，提升光感和通透感，还要考虑面部的妆容。

妆容主要用来修饰、强化五官。比如，上眼皮的眼线和下眼皮的卧蚕能够让眼睛显得更大、更醒目（注意，卧蚕的颜色纯度要高一些，否则会像眼袋或黑眼圈）；鼻头和脸颊适当增加一点红色，皮肤会更生动；合适的口红颜色是必不可少的。

6.

继续深入。

反复把画稿调整为黑白稿，不厌其烦地检查素描关系，确保随着颜色的增加，画面的素描关系不被破坏，不会出现黑斑、白斑之类的脏颜色。

相对而言，色彩可以是主观的、夸张的，而素描是客观的、理性的。

7.

需要投入许多心力，处理皮肤的冷暖变化。

皮肤暗面（尤其是朝上的面）受蓝绿色环境光影响，颜色偏冷、偏灰；亮面受阳光影响，颜色偏暖；阳光穿透肩带，影响了肩带的阴影，使得颜色纯度大幅度提高；脖子的暗面受下巴反光的影响，颜色变暖、变纯……

此外，处理背景和裙子的花纹时，我用了"湿涂"笔刷，弱化了之前使用点彩笔刷的单调感，增加了些许"画味"。

为了使画面的绘画"语言"统一，我又把头发用"湿涂"笔刷重新刻画了一遍——这非常重要，我时常见到新手在画面里不加克制地使用各种笔刷，导致画面的每个局部都好似不错，但由于绘画"语言"混乱，整体效果缺乏统一性。

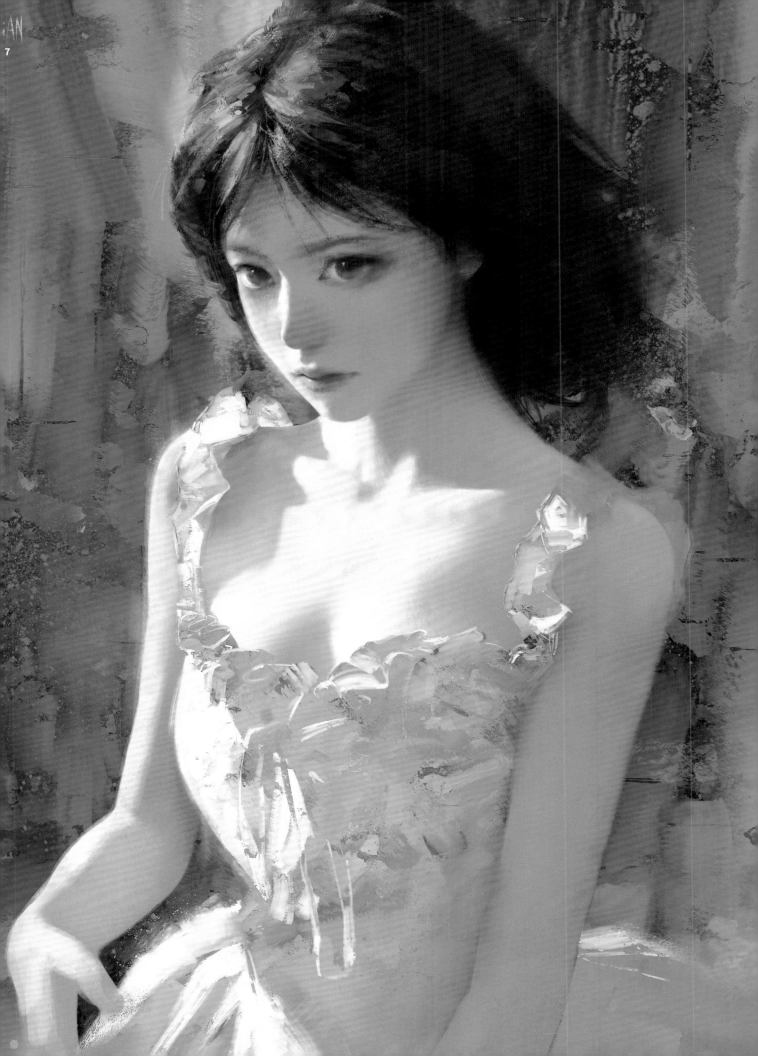

4.5.4 示例：星星律法

1.
本图为同人图创作，故构图时尽量还原人物特点，如标志性的大帽子、蓝色的皮肤、残破的人偶手臂。

2.
铺色阶段，确立画面整体的蓝色调，体现人物的神秘感。

3.
刻画帽子和头发。
画面中，蓝色无处不在，需要利用明度、纯度的变化对这些蓝色加以区分，以免颜色雷同。
小墨点笔刷非常契合帽子的质感，头发则使用了油画基底笔刷。

4.

刻画五官。

处于暗面的五官不宜刻画得太"跳"，局部的固有色应该服从整体色调。比如嘴唇的颜色，只需要轻微往蓝色里加入一点点紫色，就会产生红色的感觉，切记，不能直接使用红色。

5.

裙子和外套使用了纯度较低的蓝色，之所以能与其他物体拉开固有色的差别，是因为在蓝色调的画面中，纯度较低的蓝色会有偏暖的感觉。

6.
刻画手部。
手的结构比较复杂，变化很多，务必找到合适的参考。若实在没有合适的参考，可以自己布光摆拍。

7.
继续刻画手部。因为这个人物有四只手，画起来实在烦琐，而且显得有点乱，索性让其中一只手臂背到身后去。

4.5.5 示例: 树荫下的女子

1.
注意胸腔、锁骨和头部的轻微倾斜角度。
作画时应该刻意强调这些角度，以免人
物呆板。

2.
用小墨点笔刷丰富背景的色彩，适当调
高笔刷的"色相抖动"参数，以获得随
机的颜色变化。
肤色需要充分考虑环境色的影响。受到
环境色影响的部位，颜色应该明显偏冷、
偏蓝；皮肤互相影响的部位，颜色应该
偏暖、偏红。

3.
现阶段，可以假设环境中不存在主光源，
只考虑环境中的漫反射光。
如此，画面的色调就大致确定了。

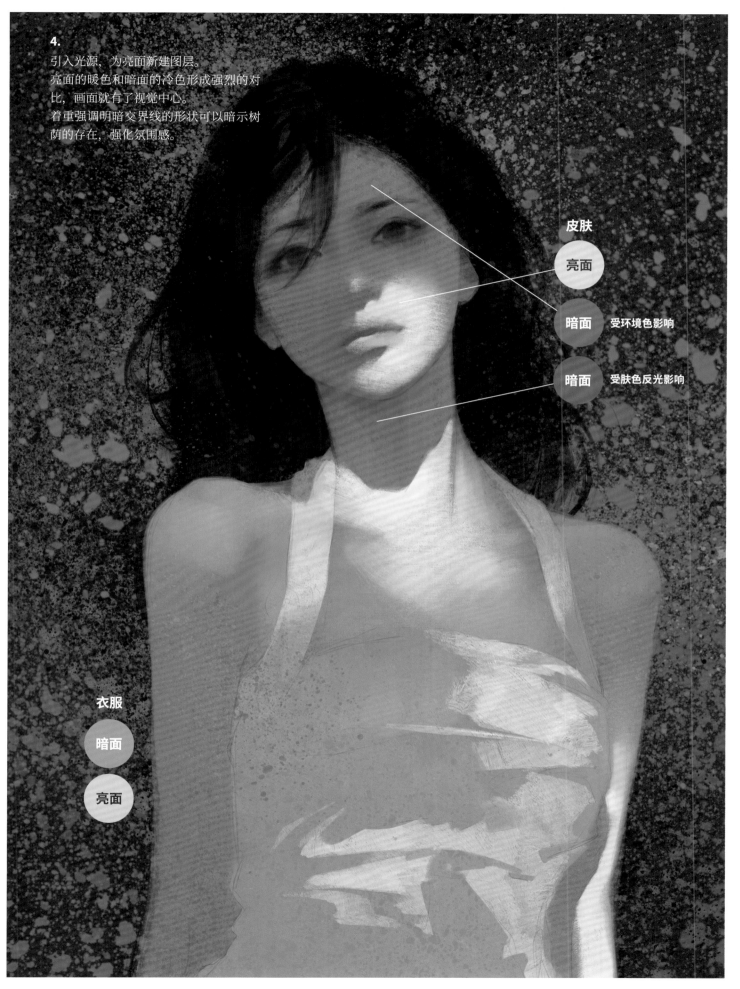

4.
引入光源，为亮面新建图层。
亮面的暖色和暗面的冷色形成强烈的对
比，画面就有了视觉中心。
着重强调明暗交界线的形状可以暗示树
荫的存在，强化氛围感。

皮肤

亮面

暗面　受环境色影响

暗面　受肤色反光影响

衣服

暗面

亮面

5.

刻画面部细节。处于暗面的细节，刻画时要谨慎、节制，不要让细节"跳"出暗面（即使是眼珠的高光，也不能太亮）。
记得经常切换到素描模式，检查画面的素描关系是否妥当。

6.

刻画躯干和手臂。这一步主要处理闭塞阴影的颜色和边缘的颜色。
皮肤闭塞阴影的颜色通常偏暖，纯度高一些；而边缘部分因为会受环境色影响，偏蓝紫、偏灰。

7.

用湿涂笔刷处理背景，运笔可以自由、活泼一些。
用"正片叠底"功能给衣服添加花纹。
用曲线工具对画面的整体关系进行最后的微调。

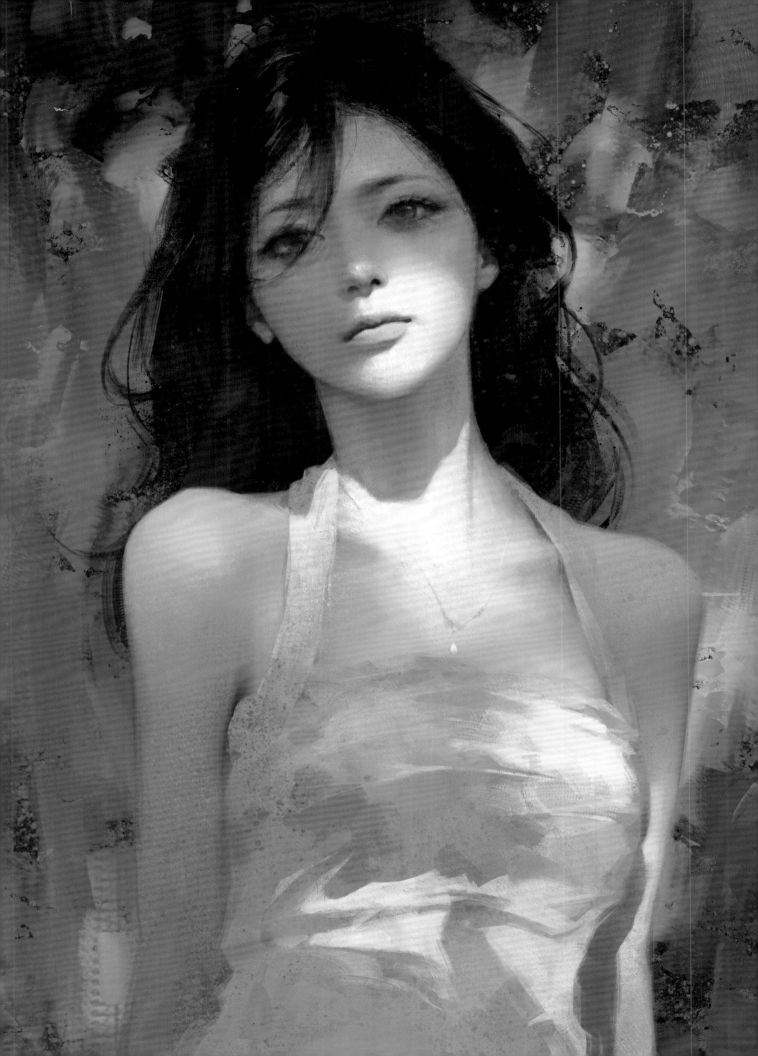

4.5.6 示例：麻花辫少女

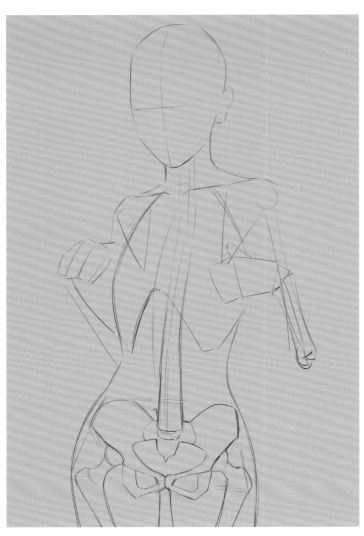

1.

用颅腔、胸腔、盆腔三个主要腔体确定人物动态。这一步，可使用人体软件、实体模型等工具辅助作画。

2.

新建图层，勾勒线稿。将骨骼层放在下面，并调低透明度，帮助自己更好地理解骨骼、肌肉和衣着之间的附着关系。

3.

先用小墨点笔刷铺色，在大面积冷色中加入少量暖色，使色彩更加活泼。再用湿涂笔刷抹出笔触，笔刷大小要有变化。

4.

分层铺色，明暗二分，顺便调整背景色，以便更好地衬托人物。

大部分情况下，我的分层至少包括皮肤层、衣着层、头发层。如果画面中出现手，会为手单独分层。

从这一步开始考虑环境色和光色对人物的影响：我设定了偏蓝紫色的主光源和偏蓝绿色的背景，因此，亮面和暗面的皮肤都会发生明确的色相偏移（分别往蓝紫色、蓝绿色偏移），只有灰面，以及比较闭塞的部分，能略微显现皮肤的固有色。

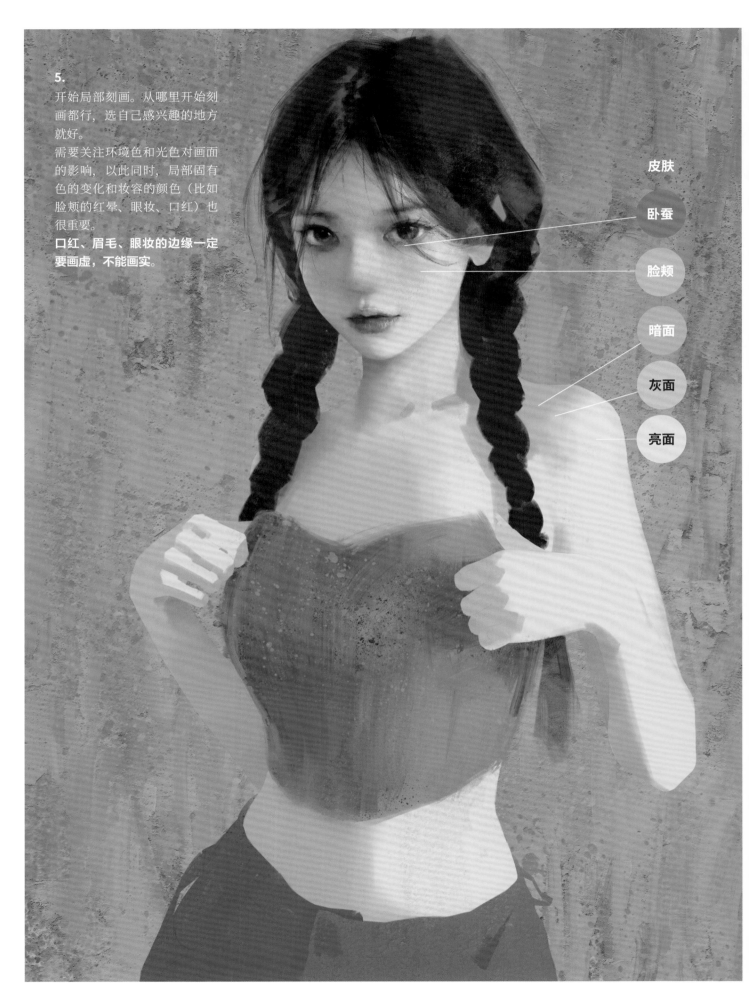

5.
开始局部刻画。从哪里开始刻画都行，选自己感兴趣的地方就好。

需要关注环境色和光色对画面的影响，以此同时，局部固有色的变化和妆容的颜色（比如脸颊的红晕、眼妆、口红）也很重要。

口红、眉毛、眼妆的边缘一定要画虚，不能画实。

皮肤

卧蚕

脸颊

暗面

灰面

亮面

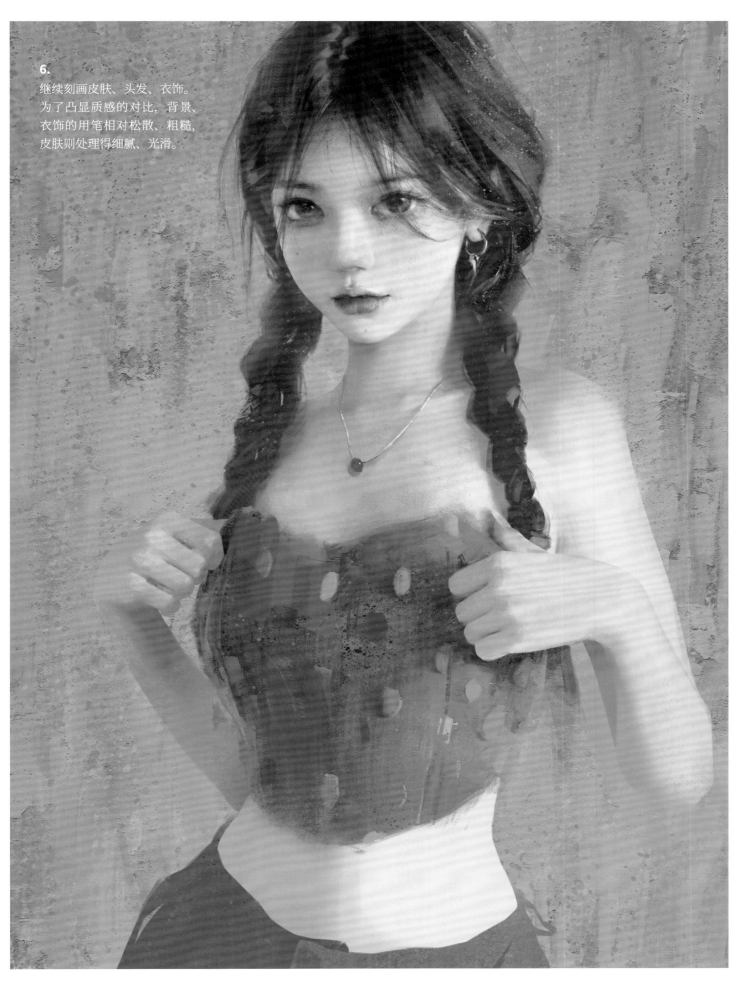

6.
继续刻画皮肤、头发、衣饰。
为了凸显质感的对比，背景、
衣饰的用笔相对松散、粗糙，
皮肤则处理得细腻、光滑。

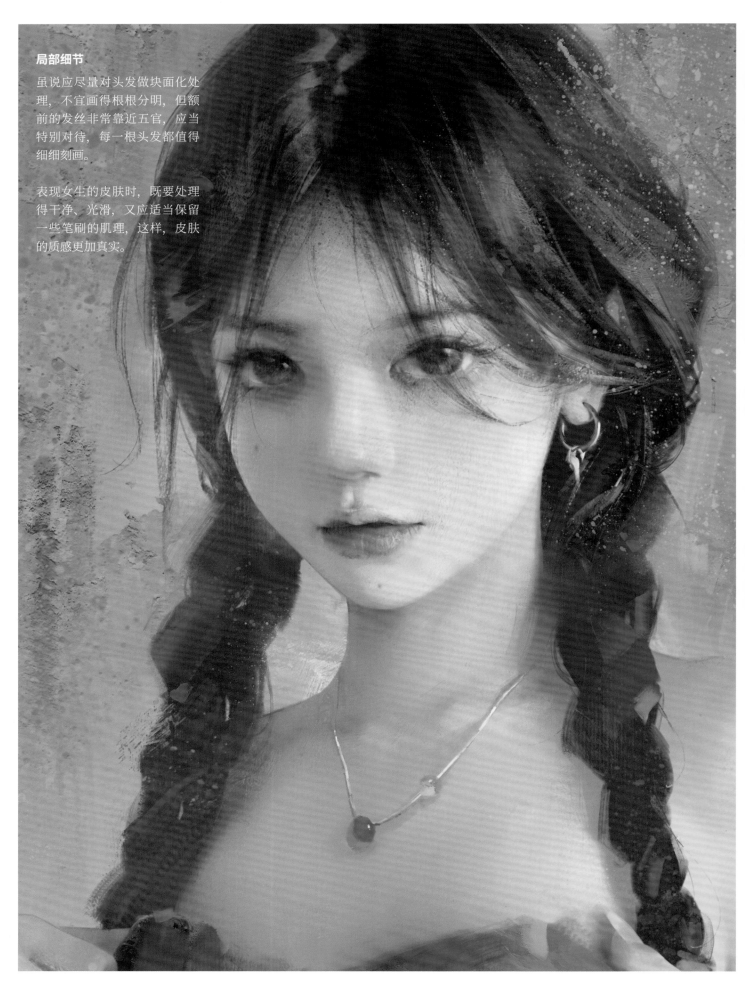

局部细节

虽说应尽量对头发做块面化处理，不宜画得根根分明，但额前的发丝非常靠近五官，应当特别对待，每一根头发都值得细细刻画。

表现女生的皮肤时，既要处理得干净、光滑，又应适当保留一些笔刷的肌理，这样，皮肤的质感更加真实。

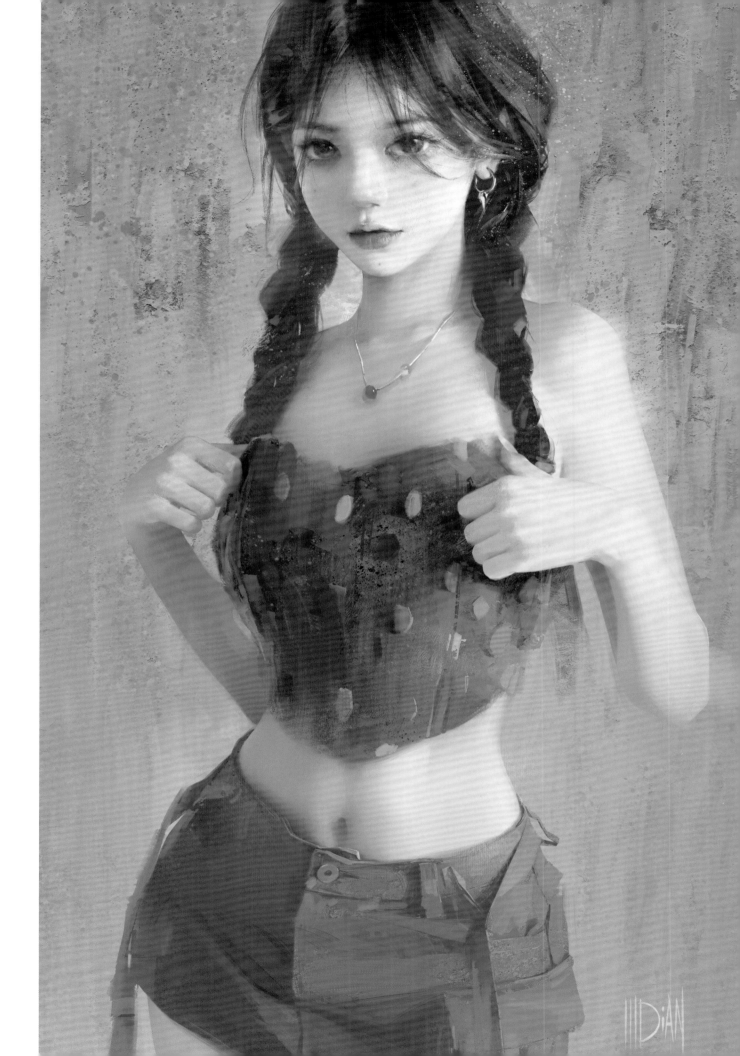

4.5.7　示例：湖畔少女

1.
构图。

2.
用油画基底笔刷铺背景。为了丰富背景的颜色层次，我新建了两个图层，底层为暖色，表层为冷色，并利用笔刷自带的间隙，使底层的暖色自然地透露出来。

3.
用暗面的颜色平铺前景人物。这一步，一定要大胆地强调环境色。

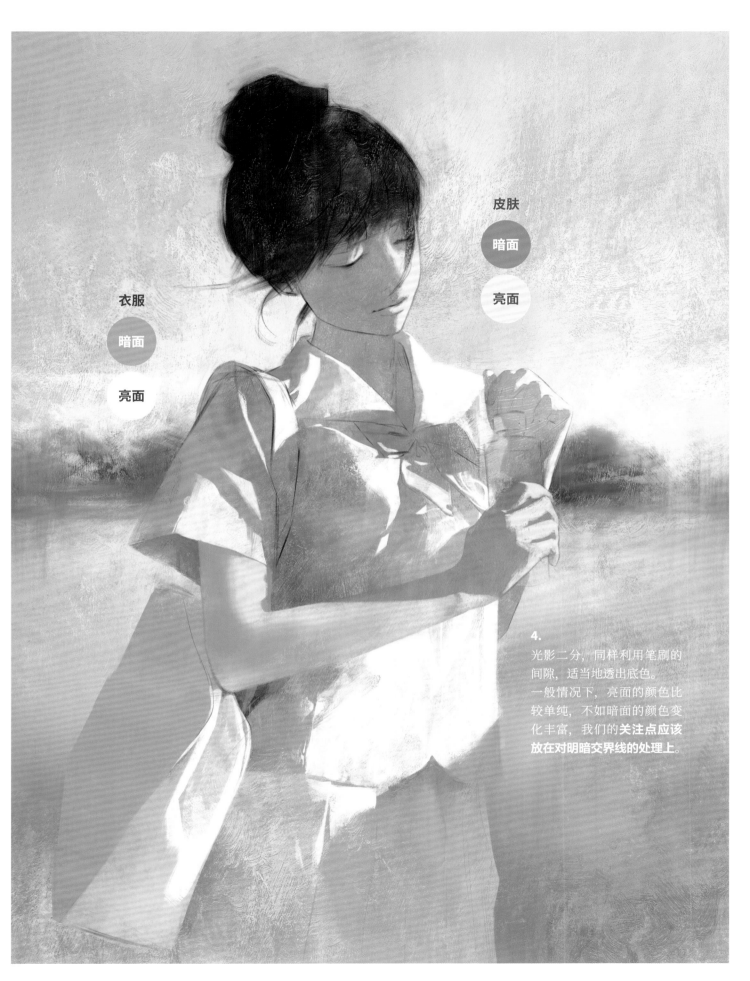

皮肤

暗面

亮面

衣服

暗面

亮面

4.
光影二分，同样利用笔刷的
间隙，适当地透出底色。
一般情况下，亮面的颜色比
较单纯，不如暗面的颜色变
化丰富，我们的**关注点应该
放在对明暗交界线的处理上。**

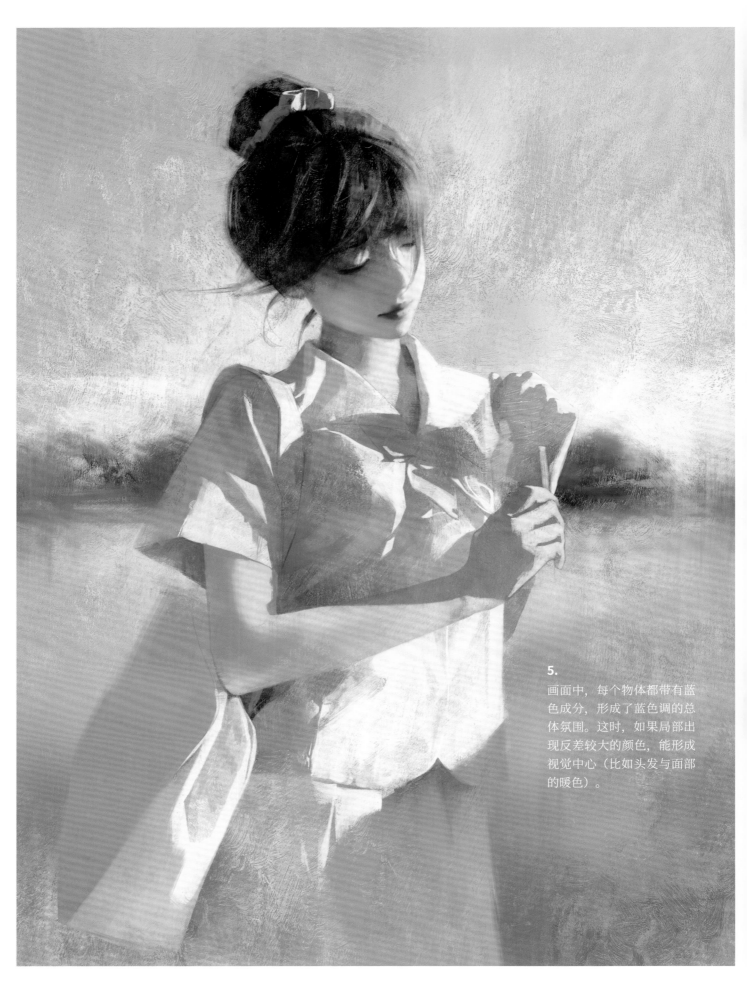

5.
画面中，每个物体都带有蓝色成分，形成了蓝色调的总体氛围。这时，如果局部出现反差较大的颜色，能形成视觉中心（比如头发与面部的暖色）。

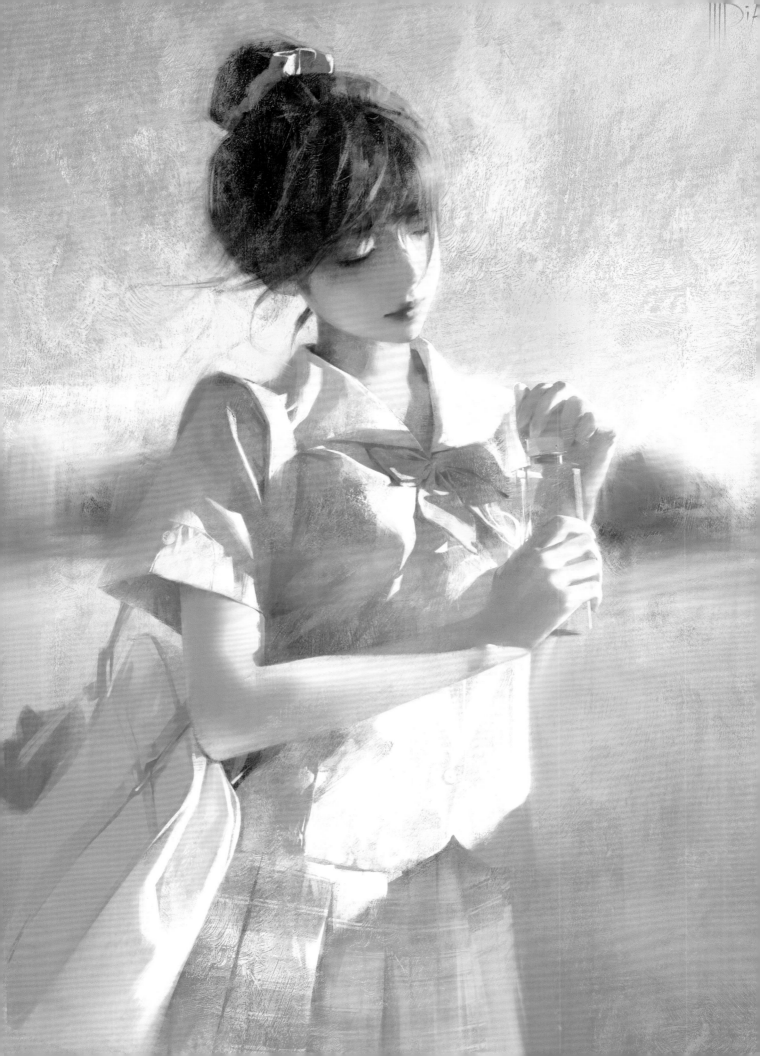

4.5.8 示例：戴眼镜的女生

英国艺术家透纳说过这样一句话：画画就是画光与空气。
他的作品总是仿佛弥漫着朦胧的雾气，场景中的一切似乎都
在逐渐消融于光与空气。诚然，在一次观展中，我目睹了原
作的风采后稍感失望，觉得并没有想象中那样惊艳，但每次
处理画面的光感与空气感时，我都不免会受到他的影响。

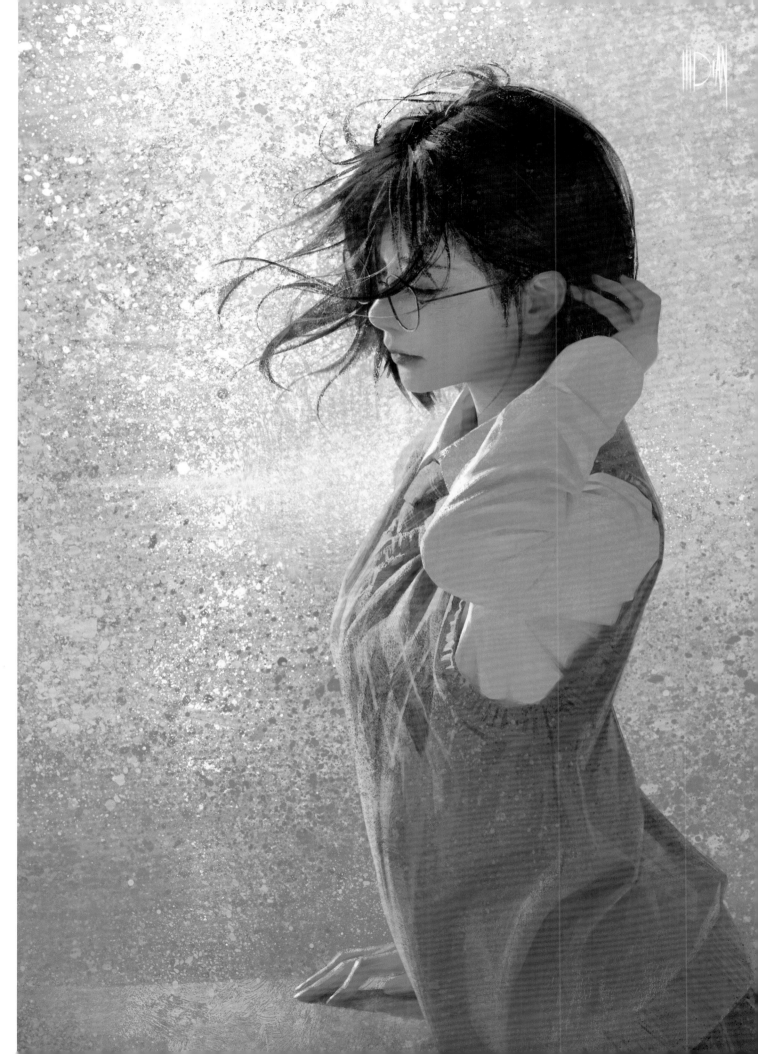

4.5.9 示例：少女与草莓蛋糕

 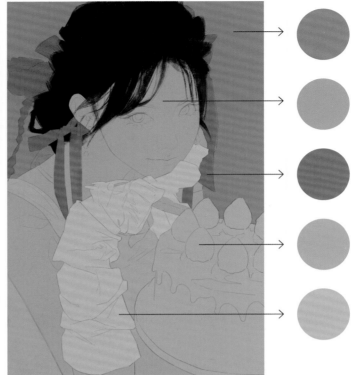

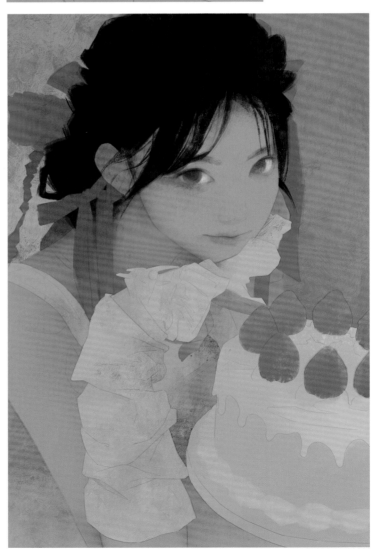

1.
构图。

2.
铺色。
使用邻近色配色，用几个大色块奠定画面的暖调氛围。

3.
增加闭塞阴影，丰富画面色彩，并初步表现体积感。

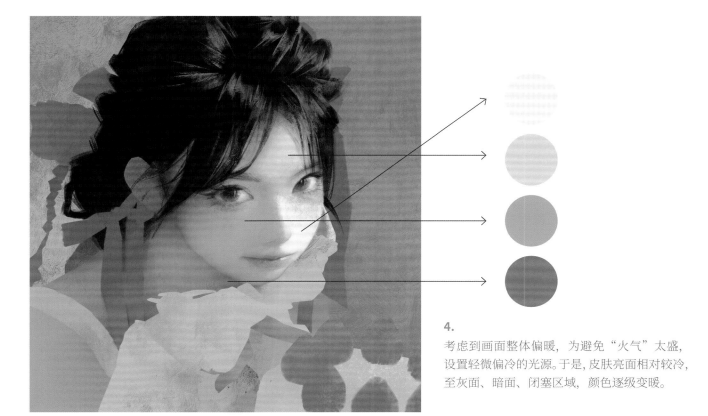

4.

考虑到画面整体偏暖,为避免"火气"太盛,设置轻微偏冷的光源。于是,皮肤亮面相对较冷,至灰面、暗面、闭塞区域,颜色逐级变暖。

5.

基于环境色与光色的设定,其他部位的颜色也应遵循同一规则:亮面偏冷,暗面偏暖,闭塞区域最暖。

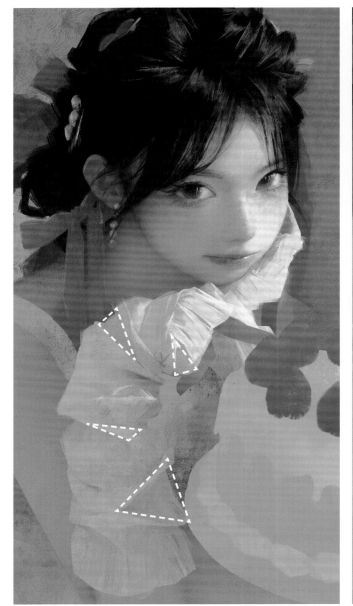

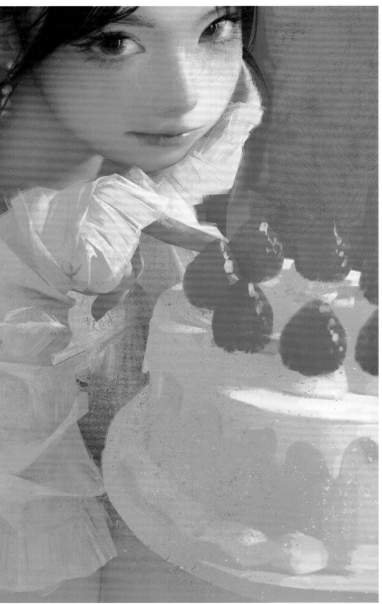

6.
衣褶尽量刻画得硬朗，减少柔和过渡，多用短直线引导褶皱的
走势，以免出现绵软的效果。
另外，在褶皱中引入三角形元素，会使得色块更加有力。

7.
削弱草莓蛋糕的体积感，丰富其色彩关系，使之成为主体的旁衬。

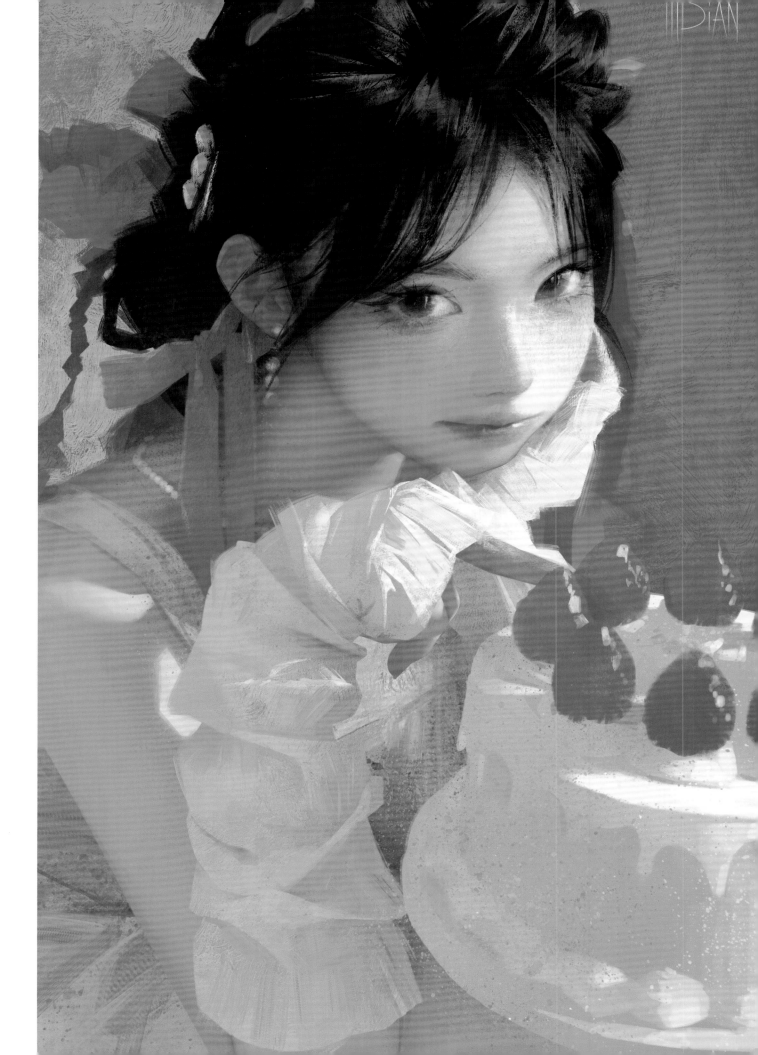

4.5.10 示例：摇下车窗的女子

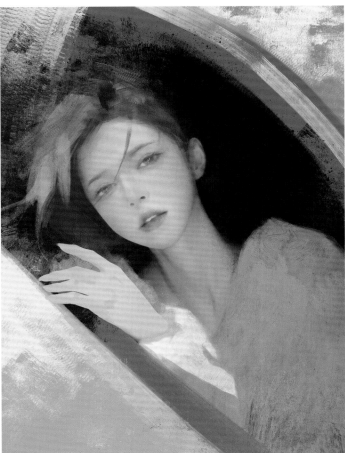

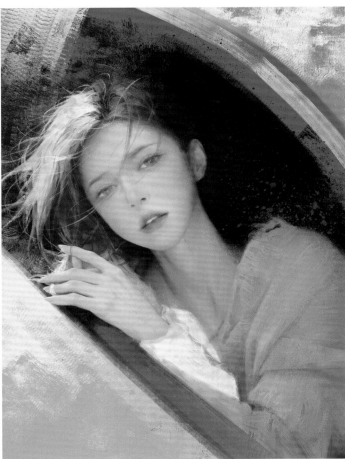

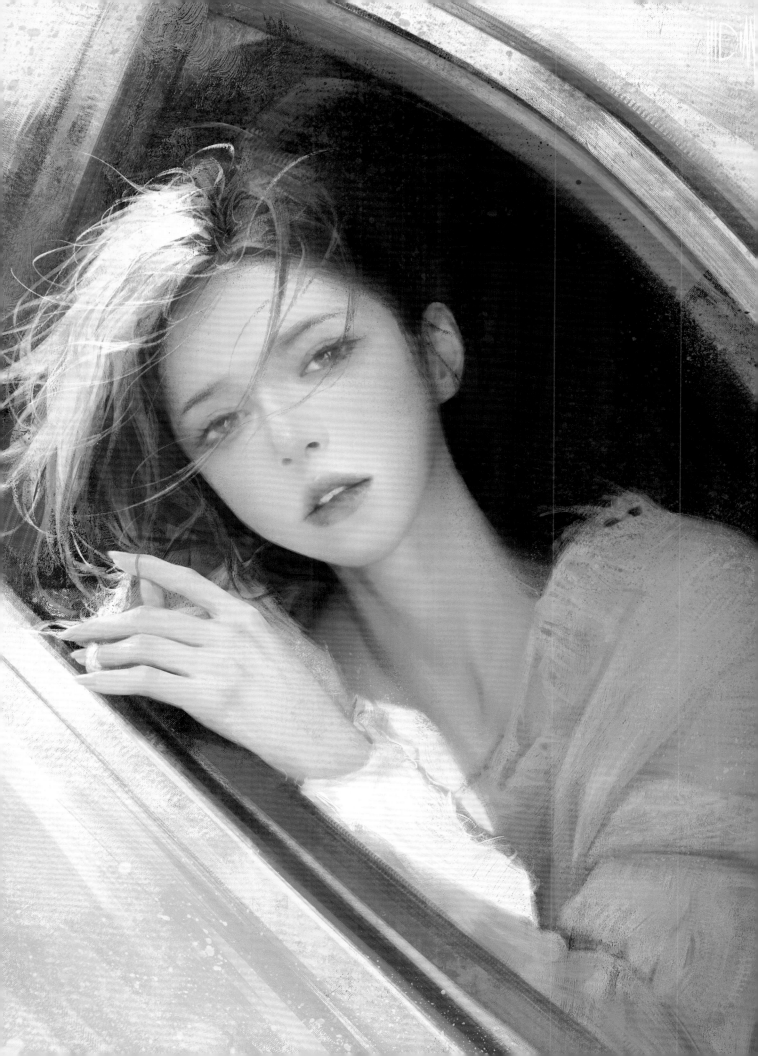

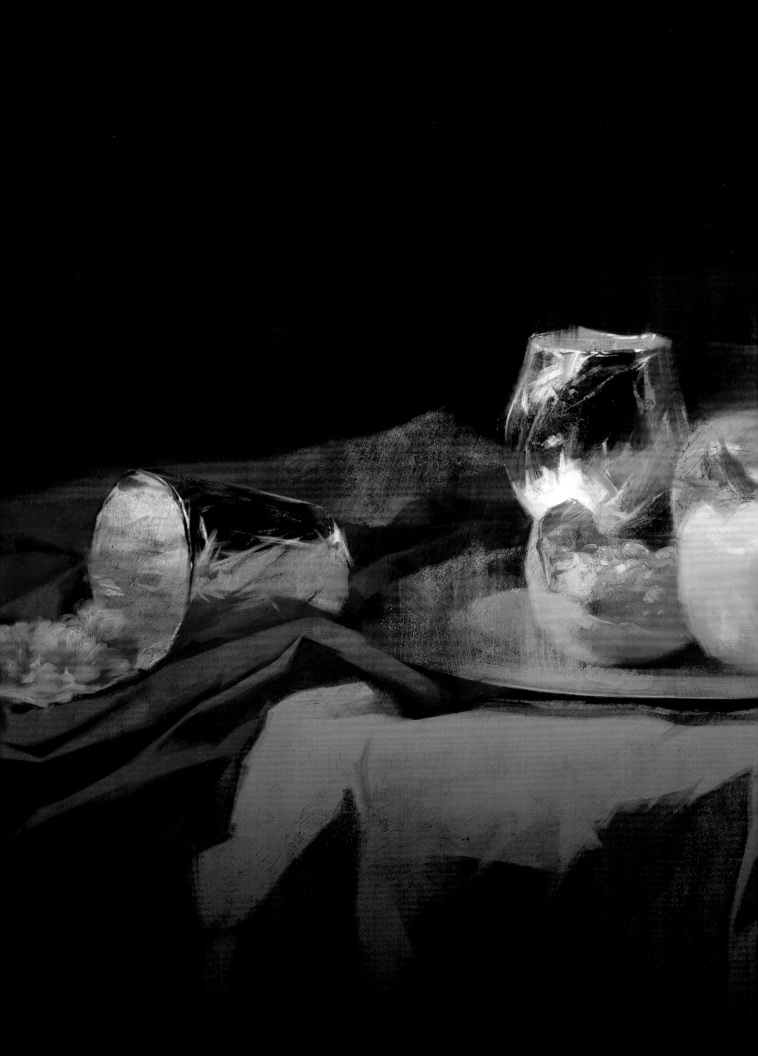

第 5 章

经验与技巧

本章主要分享特定内容的表现思路与技巧，即所谓的"套路"——或许这些"套路"的泛用性不强，但运用得当，往往会收获事半功倍的奇效。

5.1 如何处理头发

5.1.1 关注头发的体积

表现头发时有一个常见的误区，即过度刻画头发的丝质感，同时忽视头发的体积感。其中的认知难点在于：大家很容易理解骨骼、肌肉有体积，却不容易理解一根看起来又细又长的头发也有体积。

实际上，说到头发的体积时，通常指由许多头发组合在一起形成的体积。比如头顶的头发包裹着颅骨，有类似球体的体积，麻花辫有类似圆柱体的体积等。

因此，处理头发时，重在表现这些组合在一起的头发所形成的球体、圆柱体或其他形体应有的素描关系。

头发体积感的提炼示意。

头发并不特殊，它和其他的一切三维事物没有什么不同。当头顶的头发包裹颅骨时，它就应该遵循球体的光影规律。

刻画头发的重点不在于"细"，而在于提炼。世间大部分事物可以提炼为三种基本型之一：球体、圆柱体、立方体。建议对绘画水平有追求的新手抽空多练习这三种基本型石膏体的绘制技巧。

大家可通过人像雕塑绘画练习感受头发的体积。

5.1.2　画出头发的层次

除了体积感，好看的头发还要有层次。

所谓"层次"，指一片头发压住另一片头发时形成的层层叠叠的感觉。

大家可写生一些多瓣花朵，从中体会"头发"的层次感。

这类练习的要点是把头发拟为片状物，就像花瓣或纸片，对头发的处理逐渐从"体"深入
到"面"，并着重表现面与面之间的叠加关系。

仔细研究多瓣花朵图，会发现花瓣的叠加关系主要是靠花瓣间的阴影及闭塞阴影体现的，
头发也是如此。

5.1.3 示例：黑色卷发

1.
构图应尽量饱满，如果没有特殊的构图需要，尽量减少无意义的留白，这在数字绘画中尤其重要。

2.
头发的边缘处理得松散一些，不要填实。

3.
由于本图光线比较柔和，没有明确的明暗交界线，刻画的重点将集中在五官与头发处。

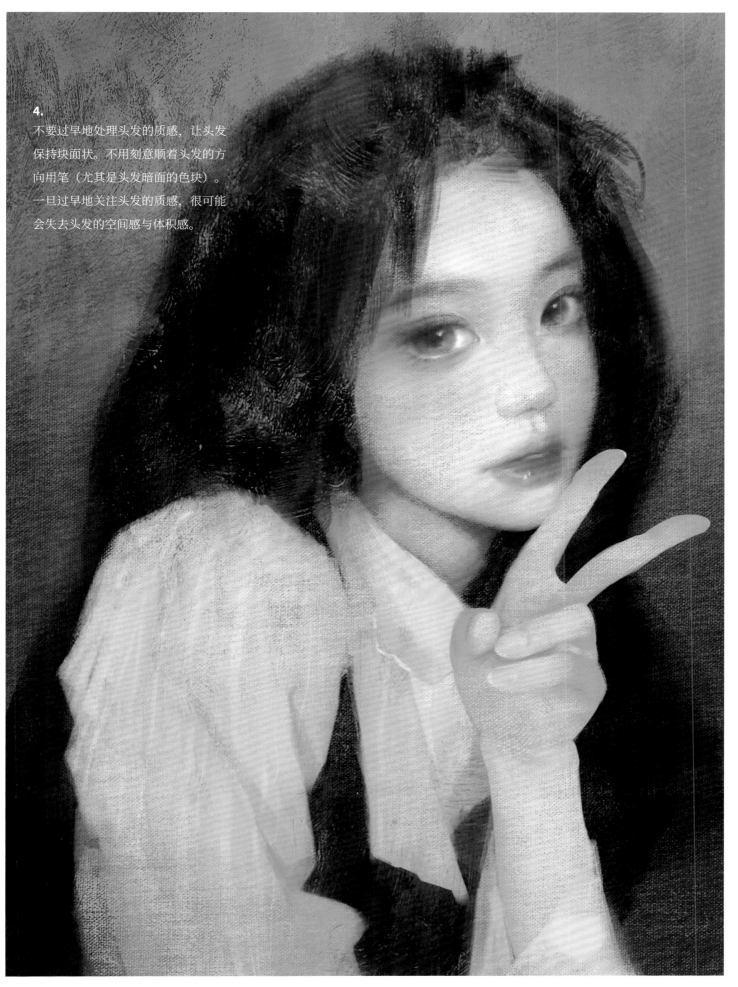

4.
不要过早地处理头发的质感，让头发保持块面状。不用刻意顺着头发的方向用笔（尤其是头发暗面的色块）。一旦过早地关注头发的质感，很可能会失去头发的空间感与体积感。

顺着头发的方向一根一根地刻画，很容易陷入"细而不整"的状态。

对头发进行归纳。和左图的处理方法最大的区别在于，这样的处理并不重视头发的丝状质感，更加强调总体形状与前后层次。

对头发的明暗关系进行总体归纳（青色为暗面，黄色为亮面），关注整体性转折。

深入刻画每一片头发，通过处理明暗交界线的形状来体现头发的质感。

加入闭塞阴影，表现头发之间的前后层次关系。至此已基本大功告成，最后局部增加少量发丝即可

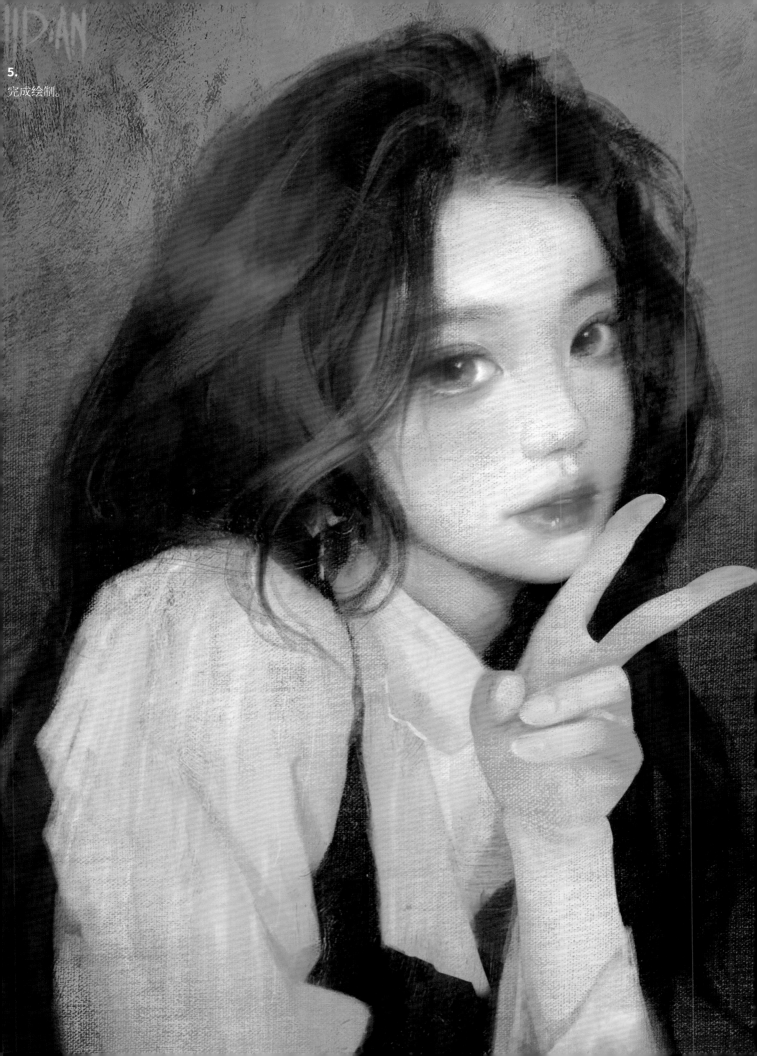

5.
完成绘制。

5.1.4 示例：逆光发丝

1.
构图。

2.
铺色。注意色调统一。

3.
光影二分。注意，图中有两个光源，右上方为阳光，左侧为人工补光。这一步，颜色尽量简洁，尤其不要让暗面的颜色复杂化。
头发的部分，用大色块区分明暗即可，不需要交代细节与质感。明暗交界线的形状（而非色彩）是重中之重。

4.
大关系完成后，可根据个人习惯从某个局部开始刻画。我个人习惯从面部五官（尤其是眼睛）开始深入刻画。

5.
这一步开始关注明暗交界线的色彩。
在有明确光源的画面中，刻画的重心应该是明暗交界线，随后是边缘。
暖色光源照射暖色物体时，明暗交界线附近往往会形成纯度非常高的暖色过渡。

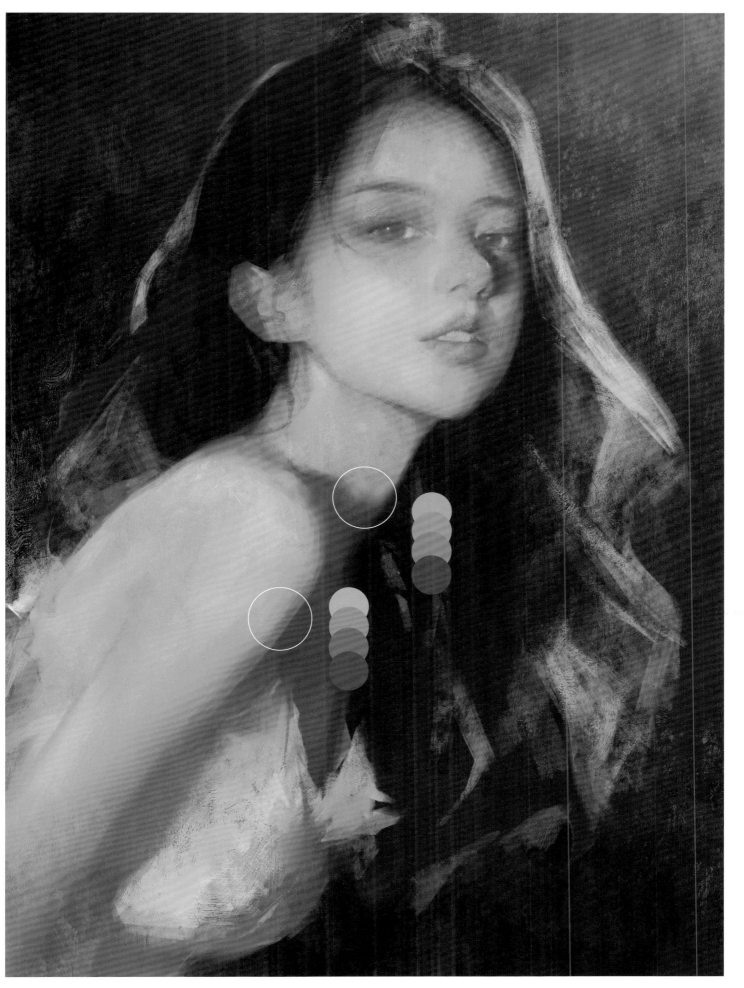

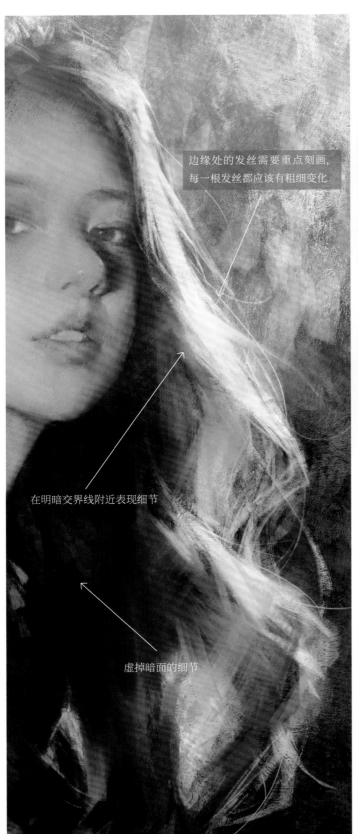

边缘处的发丝需要重点刻画，每一根发丝都应该有粗细变化

在明暗交界线附近表现细节

虚掉暗面的细节

发际线与皮肤间的过渡应十分柔和

6.

直到完成稿，头发仍然应该有一定的块面感。只需要在明暗交界线处和边缘处适当绘制一些细腻的发丝，头发的质感便呼之欲出。这些发丝非常关键，值得精雕细琢。我会专为这些发丝新建一个图层，并仔细区分每一根头发的形状、粗细、位置、明暗与虚实变化，尽量让每一根头发都自然、合理。

不建议新手使用各种特制的所谓"头发笔刷"来画头发，那样画出来的头发看似逼真，实则呆板。

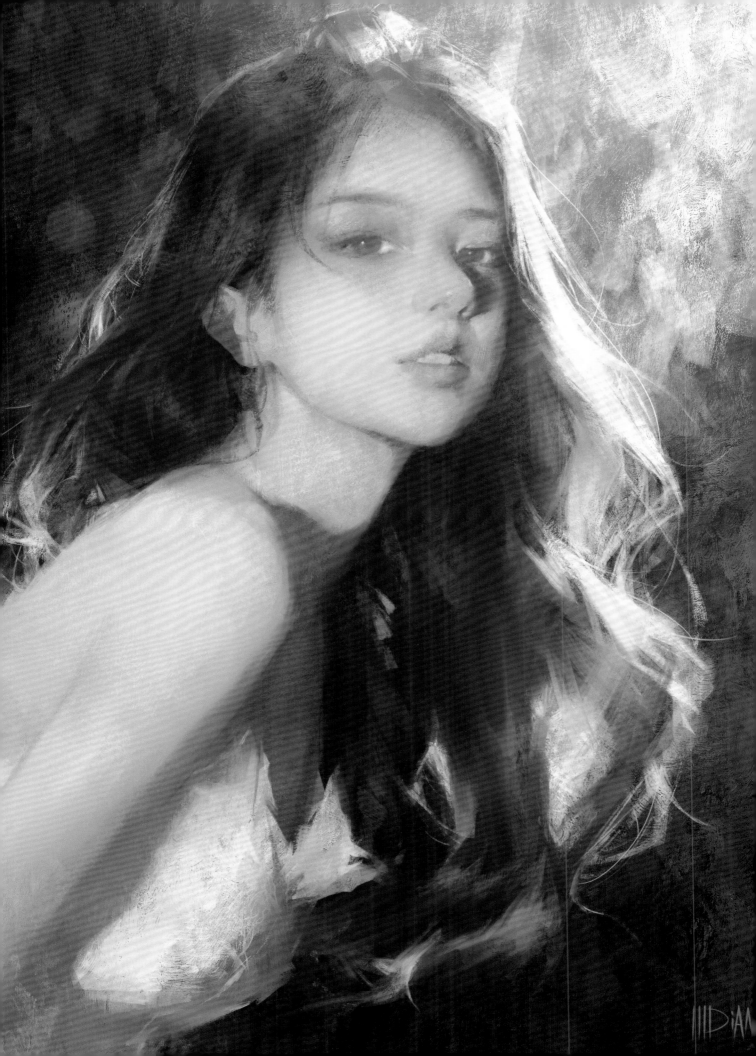

5.1.5 示例：银色盘发

1.

构图时，除了标记外轮廓，可以多标记一些内部线条，以免上色时被头发复杂的构成搞得晕头转向。

2.

头发和皮肤分层铺色。头发的边缘要处理得松弛一些，皮肤的边缘则要处理得紧致一些。

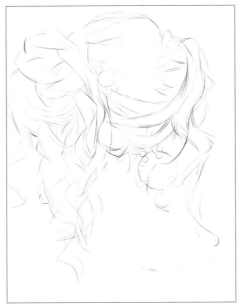

3.

画亮面前，可以先把暗面的颜色变化处理好（尤其是闭塞阴影的颜色），可以省去之后许多麻烦。

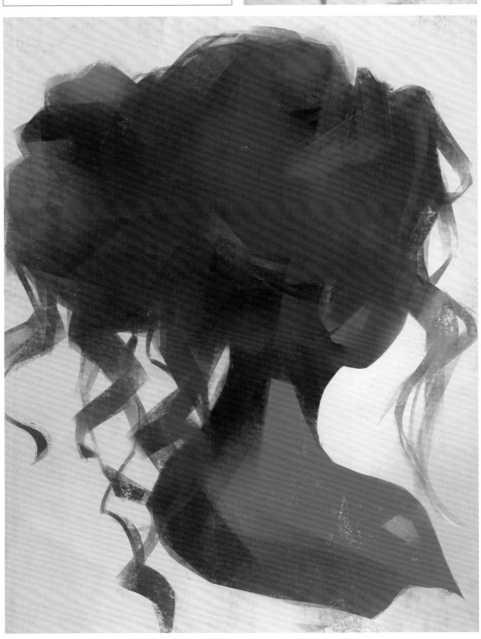

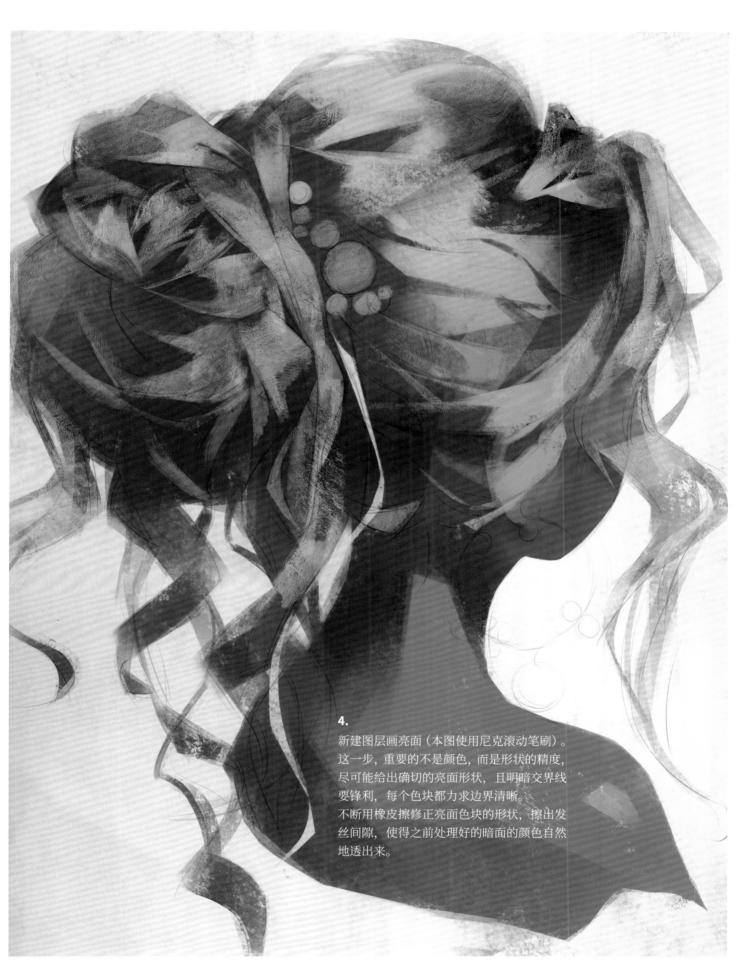

4.
新建图层画亮面（本图使用尼克滚动笔刷）。
这一步，重要的不是颜色，而是形状的精度，
尽可能给出确切的亮面形状，且明暗交界线
要锋利，每个色块都力求边界清晰。
不断用橡皮擦修正亮面色块的形状，擦出发
丝间隙，使得之前处理好的暗面的颜色自然
地透出来。

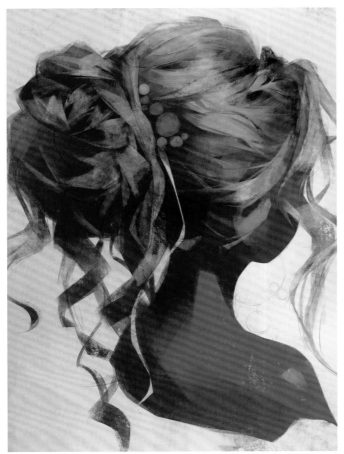

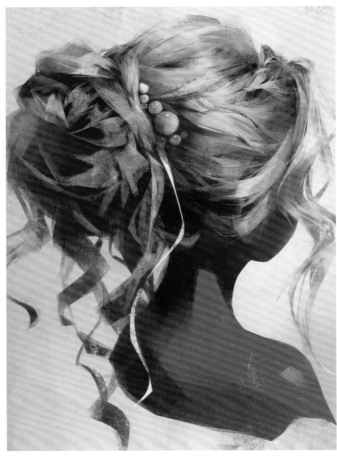

5.

细化明暗交界线，用"灰泥笔刷"或"综合笔刷"，顺着头发的方向涂抹明暗交界线，快速强化头发的质感。

暗面基本不用画笔"画"，而是用橡皮擦"擦"。如果有局部的暗面颜色需要调整，建议切换到暗面图层调整，不要将暗色压在亮色之上。始终保持"亮"压"暗"，头发的层次感会更清晰。

6.

刻画细节，增绘发丝。每一根发丝都要注意粗细变化。

7.

左下角垂下的头发适当处理得"虚"一些，边缘不要画得太实，以免出现均匀刻画、丧失重点的情况。

最后，可以使用曲线工具进行整体明暗调整。

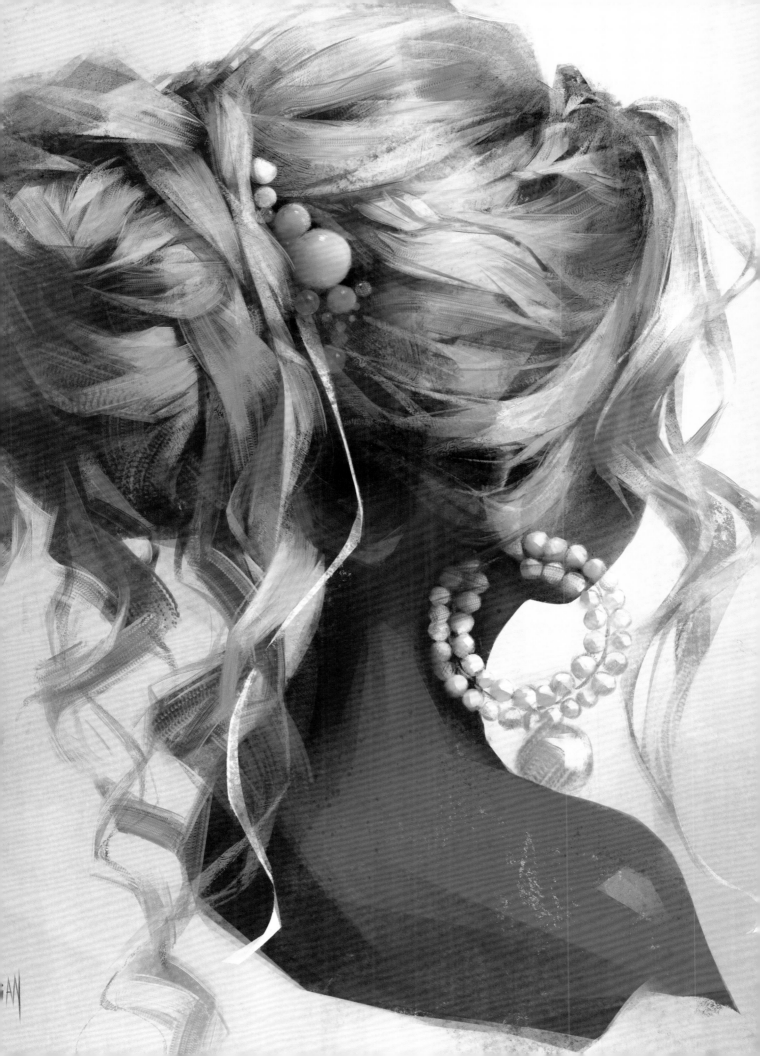

5.1.6 示例：金色卷发

1.
构图，铺色。

2.
铺大色块。

3.
妥善使用三角形色块。三角形是富有张力与变化的图形，相比矩形、平行四边形、圆形等几何图形，三角形更具锋利、果断、动感与韵律特征。

5.2 如何合理分层

分层，是困扰许多新手的难题。

常见两种极端：一种，从始至终完全不分层，江湖人称"单图层战士"；另一种，分无数图层，

几乎每个局部都分层，图层面板让人眼花缭乱。

本节来聊一聊图层的意义，以及分层的思路与技巧。

5.2.1 分层的思路与技巧

合理分层的意义在于提高作画效率、优化画面效果、增加容错率，以及便于对画面进行后期编辑与修改。面对不同题材、不同风格、不同呈现需求的画作，有不同的分层策略。

大体上，能充分满足诉求，且简洁、干净的分层，就是好的分层。

这张图内容比较简单，明暗交界线也不清晰，于是使用直接画法，分层相对简单。

这张图内容相对复杂，而且光影关系明确，于是使用二分法，对每个局部进行单独分层，并分层处理亮暗面，于是图层多出不少。

实际上，"图层"的概念古已有之。文艺复兴时期流行的"罩染法"，是先用单色画出素描稿，再将颜色层层罩染，如此，染色时便不需要考虑素描关系，只需要考虑颜色，一定程度上降低了操作难度。罩染，是不是跟我们画板绘时所谓的"叠色"很相似呢？

任何方法，只要能提供便利或提升效果，就是好方法，并不存在"单图层"优于"多图层"一说。

下图为用叠色方法完成的作品。

以下是我总结的分层思路与心得，仅供大家参考。每个人都可
以根据自己的绘画习惯与画风，总结属于自己的分层思路。

1. 将诸多物体按照前后或里外空间关系分层。

这应该是最基本的分层逻辑，如此分层，描绘各个物体时可以
互不干扰。出于精简原则，如果物体间没有遮挡关系，可以考
虑合并在同一图层中。

根据以上逻辑，尝试分析水果静物图的分层。如何分层才能既
简洁，又便于作画？

简单地为每个果子各分一层是一个办法，但图
层会显得冗余，作画时需要来回切换图层，很
不方便，而且容易不小心画错层。
把所有果子放在同一个图层中，也完全可以完
成作画，只是这样就基本上放弃了分层带来的
便捷，运笔时必然变得小心翼翼。

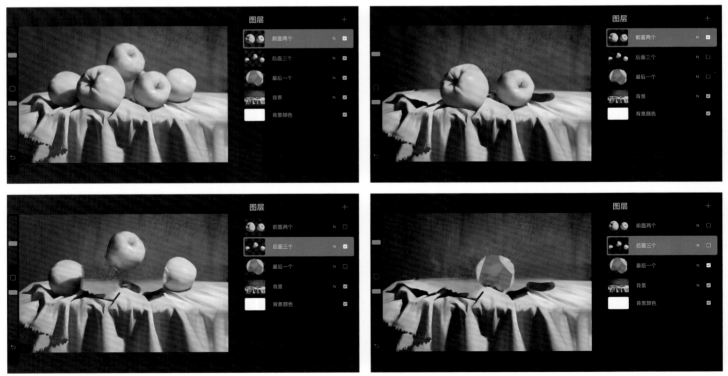

稍作分析，可以按前后关系把六个果子分为三组：最前面两个果子互不遮挡，可以同在一层；后三个
果子互不遮挡，可以同在一层；最后面藏了一个果子，和前两层中的果子都有遮挡关系，最好单独一层。
这样，就把六个果子归入三个图层。
分好图层并铺好底色后，记得打开阿尔法锁定，这样才能发挥图层的威力。

2. 线稿单独分层。

建议把线稿层放在最上面，方便随时打开线
稿层进行检查，以免深入刻画时走形。
可以将线稿层的叠加模式改为"正片叠底"，
使线稿层清晰可见。

3. 为关键细节分层。

每幅画面里都存在一些重要的细节，它们在
画面中所占比重虽小，但处理时花费的时间
不少。
我经常在局部刻画阶段临时为眼睛单分一
层，直到刻画满意，再把它与皮肤层合并。
有时也会为一根处在重要位置的头发丝单分
一层，后期合并入头发层。
不必纠结于哪些细节才是重要的细节，你觉
得它重要，它就重要。

4. 为没有把握的局部临时分层。

跟第 3 点类似，属于临时分层。比如，蛋黄
和蛋清的高光部分不好处理，修改起来也挺
麻烦，那就为其单分一层，处理达标后再合
并图层。

**5. 画面存在明确的光影关系时，可对亮暗
面进行分层。**

如果铺底色时用的是暗面的颜色，可为亮面
单分一个层，反之，则为暗面单分一个层。
这样分层的好处是，前期可以集中注意力处
理明暗交界线的形；中期为画面增加颜色时，
可以亮暗面分开操作，不用担心交界线的形
状遭到破坏；后期再合并图层，并进行细化
处理。

5.2.2 分层案例

本图使用直接画法完成。使用直接画法,意味着图层十分简洁。但无论使用何种方法作画,素描层都很有必要,它能帮我们快速检查素描关系。其新建方法为:新建图层——填充灰色——图层模式改为"颜色"。

本图有两处细节十分重要,分别是雪花和落有雪花的睫毛,我为它们各自建立了图层。

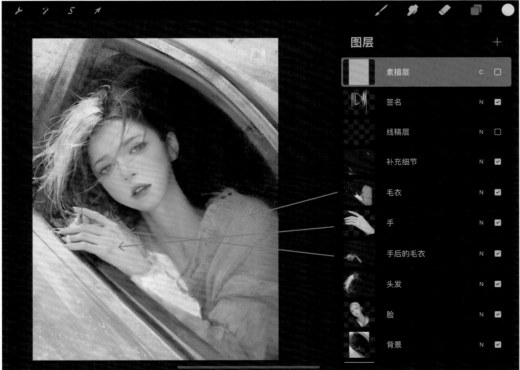

本图严格按照物体的前后关系分层。

以毛衣为例。毛衣的大部分面积覆盖着手臂,小部分面积出现在左手的后面,于是,我把这两部分毛衣拆开,放在不同的层中,分别置于手的上层与下层。

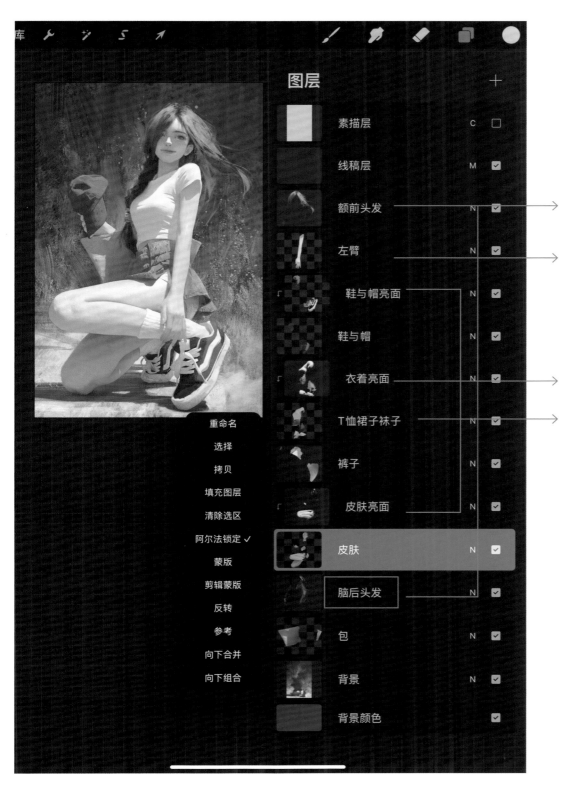

本图用我比较常用的光影二分法分层思路描绘，图层比较多。

按照前后遮挡关系，我将额头前的头发和脑后的头发拆分入两个图层。

左臂与各个局部都有遮挡关系，理应为其单分一个图层。

为重点部位为分别建立亮面层，并开启剪辑蒙版。

T恤、牛仔裙、袜子虽为不同局部，但三者未产生遮挡关系，可以并在同一图层。

图层

缩略图	名称	模式	
	素描层	C	☐
	线稿层	M	☑
	额前头发	N	☑
	左臂	N	☑
	鞋与帽亮面	N	☑
	鞋与帽	N	☑
	衣着亮面	N	☑
	T恤裙子袜子	N	☑
	裤子	N	☑
	皮肤亮面	N	☑
	皮肤	N	☑
	脑后头发	N	☑
	包	N	☑
	背景	N	☑
	背景颜色		☑

重命名
选择
拷贝
填充图层
清除选区
阿尔法锁定 ✓
蒙版
剪辑蒙版
反转
参考
向下合并
向下组合

5.3 如何借鉴二次元画风

写实厚涂画风与二次元平涂画风，是板绘领域最简单粗暴的风格划分。
二者一度泾渭分明、水火难容，如今却有相互融合的趋势。画师们相
互借鉴、各取长处，将二者的优点融入自己的画作。

5.3.1 以厚涂技法为基础，融入二次元风格

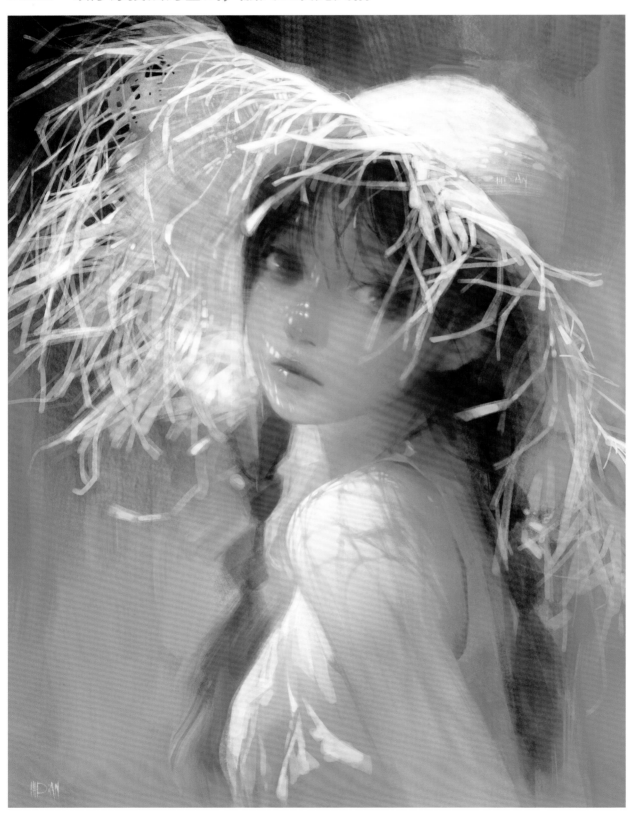

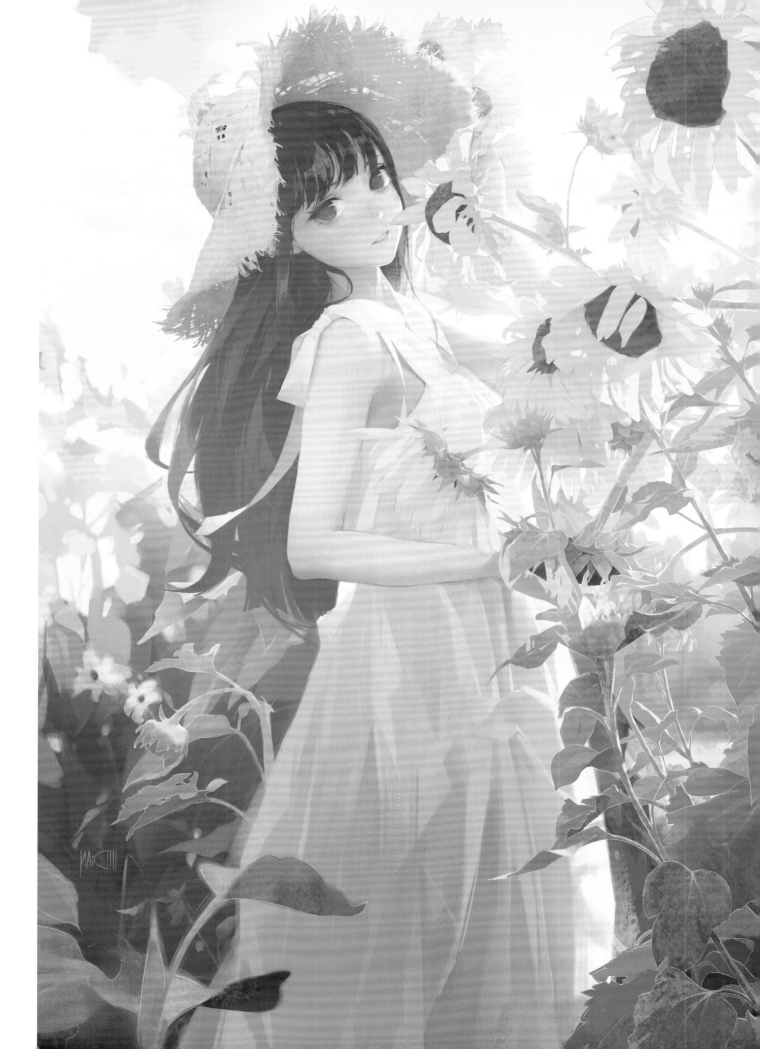

5.3.2　示例：夜后

关于画风的一点体会

写实风格自有其优势：强调体积感、空间感、质感，通过素描关系与色彩关系的微妙变化，传递丰富的信息。优秀的写实风格作品，往往隽永耐看、值得细品。

但不得不说，以上优势的代价是较高的专业壁垒——无论是对于作者，还是对于观众。许多写实作品技艺精湛，第一眼吸引力却比较弱。

简言之，纯写实画风的装饰感与商业性较弱。而这，恰是二次元平涂风格的追求所在——流畅的线条、明快的色彩、简洁的图形、扁平的空间感，以及被符号化夸张的五官与身形比例，无不给人以更具冲击力的第一印象（可参见二次元画风鼻祖阿尔丰斯·穆夏的作品）。

一个经验是，往写实画风里融入其他画风这件事儿得节制而有条理，以免不伦不类。可以事先给画面设定一个画风比例——写实含量与二次元含量的比例——比如 8∶2（八分写实中带有两分二次元）或是 6∶4（六分写实中带有四分二次元）。

不同的比例往往会表现出不同的个人风格，总之，各类画风取长补短，互有裨益，何乐而不为？

5.4 如何表现五官

在商业绘画领域，人物五官是焦点所在，是事关成败的细节。如何刻画五官，使其醒目亮眼
又不显突兀是其中难点。

5.4.1 示例：平光的女生

眼睛

注意，眼线、瞳孔，以及眉毛的所有边缘都不能画实，都应该呈现微微模糊的状态。相对而言，上眼线可以画重、画实一些，下眼线则画虚一些。下眼皮和眼白的明暗对比非常弱，切勿用一根深色的线条勾勒这条交界线。不要用白色画眼白，考虑到环境色的影响，眼白会呈现为暖灰色或冷灰色，且靠近上眼皮的部分，要表现出眼皮的阴影。

眉毛

眉毛切勿填实，应适当从眉毛的缝隙中透出皮肤的颜色。靠近眉心的部分，眉毛要稀疏一些，尾端则浓密一些。和头发一样，眉毛不要一根一根刻画，重在把握眉毛的整体形状，在眉毛的边缘处（尤其是两端）表现眉毛的质感即可。

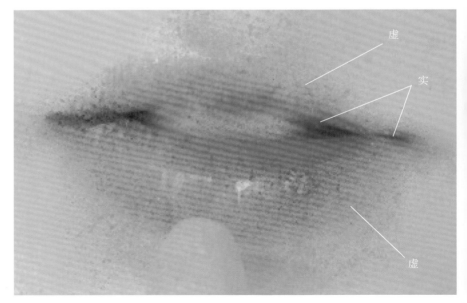

鼻子

平光环境中，鼻梁的体积感比较弱，明暗关系比较微妙，切勿为了表现体积感刻意加重鼻翼。鼻孔的颜色，适合使用纯度较高的暖色。

嘴唇

画嘴唇时，上下唇间的中缝（尤其是嘴角）应画得实一些，其他轮廓线可以表现得虚一些。除非是极为写实的画风，否则不要刻画牙齿，齿缝也不需要加以表现。

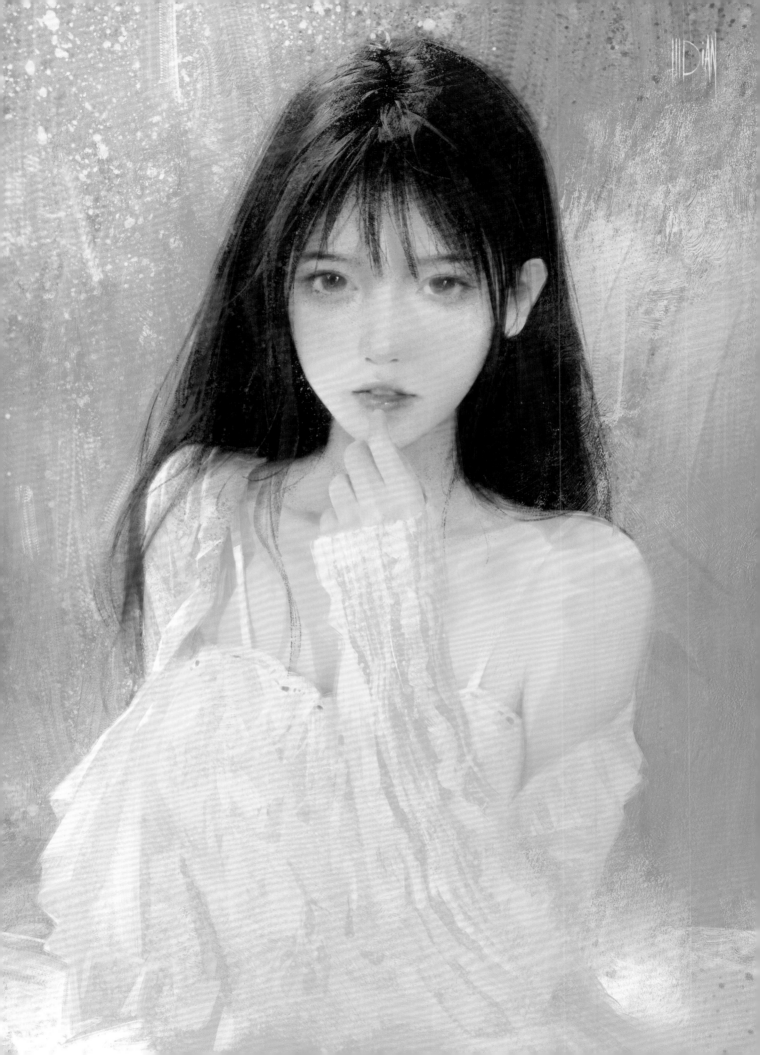

5.4.2　示例：侧光的女生

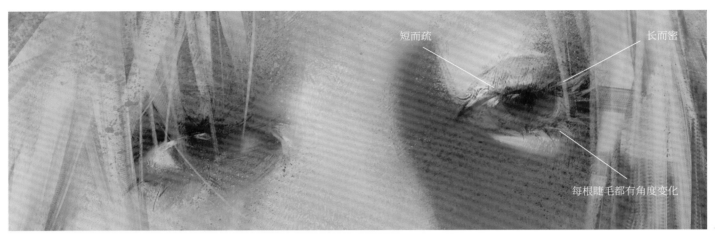

短而疏　　　　　　　　长而密

每根睫毛都有角度变化

眼睛

刻画眼睛时，需要优先关注眼睛作为球体的体积感。眼皮、眼珠、眼白等各个局部的明暗变化，要从属于眼球的总体明暗关系。

刻画眼睫毛时，要注意角度变化、长短变化和粗细变化。

鼻子

侧光环境中，鼻梁、鼻头和人中处有强烈且连续的明暗交界线，交界线处有丰富的明暗和色彩变化，处在暗面一侧的鼻翼、鼻孔等细节应该虚化融入阴影之中。由于透光现象，亮面一侧的鼻孔的颜色会变暖、变纯。另外，细致表现鼻头高光的形状，可以有效暗示鼻头的转折。

嘴唇

人中、上嘴唇、下嘴唇和下巴的明暗交界线要联系起来，形成一个整体，切忌断开。唇纹的质感，可以利用笔刷（油画基底）的纹理进行表现。

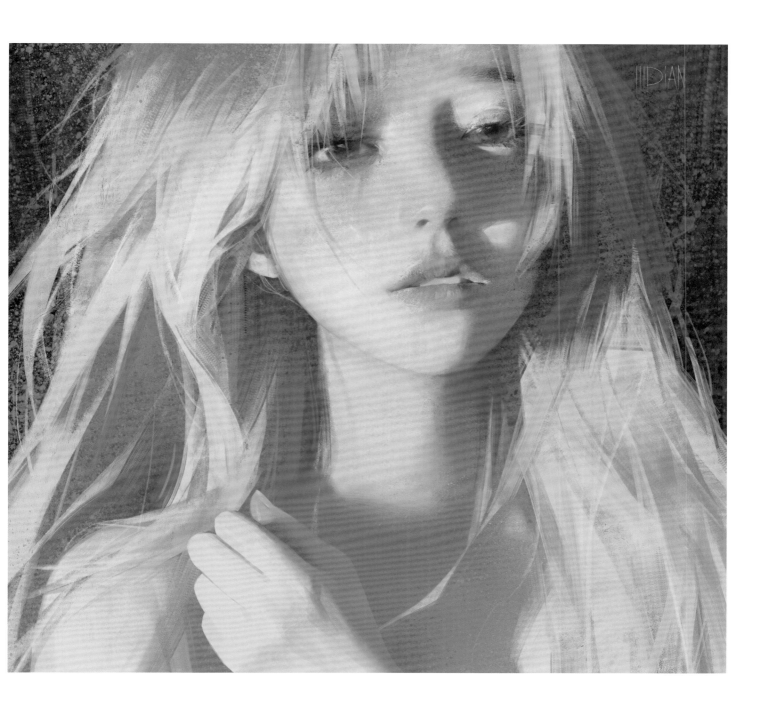

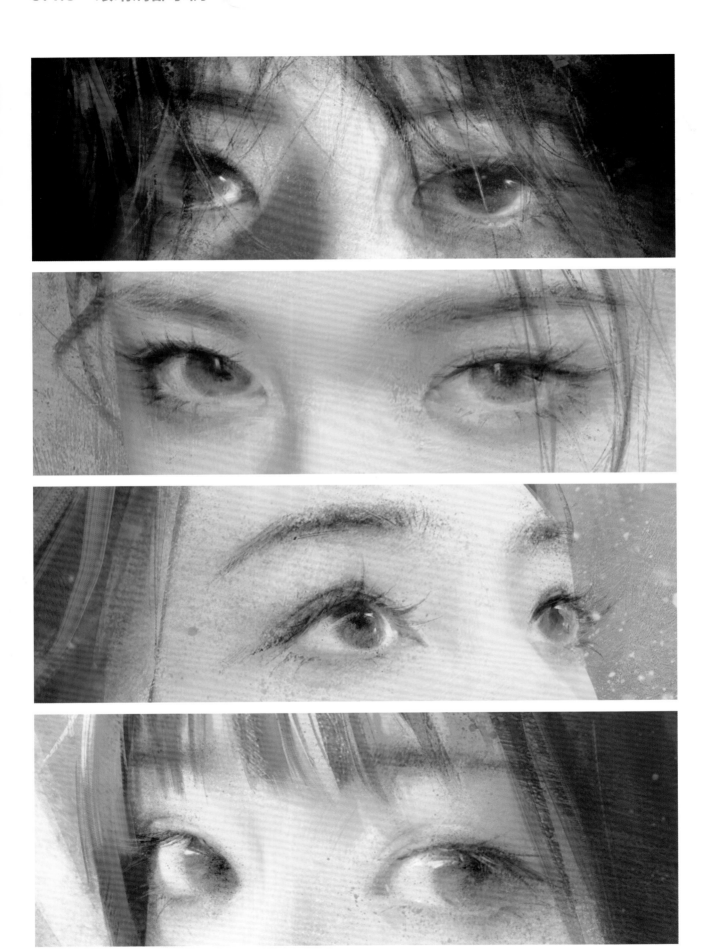

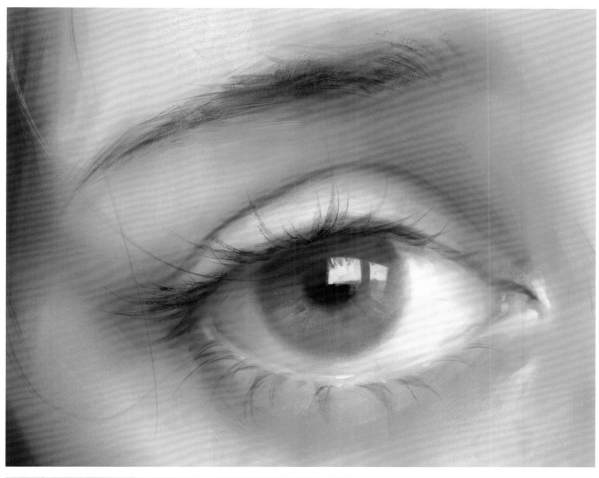

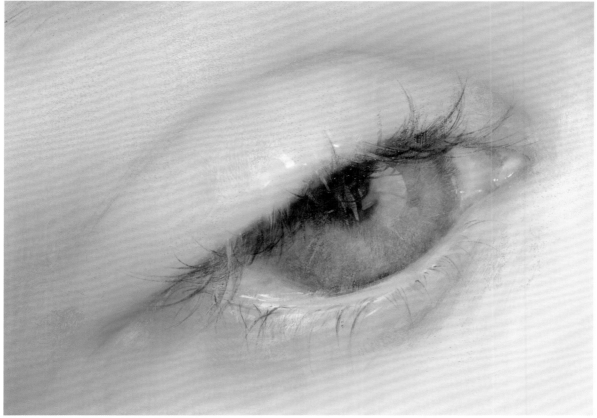

5.5 如何处理窄光

示例：脏辫女生

窄光状态，即主光源照亮半侧面模特较窄一侧的面部，面部较宽一侧处于阴影中。这种布光能让人物显得更加立体，增加空间感。电影和摄影中经常出现这种光线，其本身具有艺术感，容易制造出情绪氛围。但与此同时，画面亮面占比很小，主体人物大部分处于阴影之中，这会在一定程度上增加作画的难度。

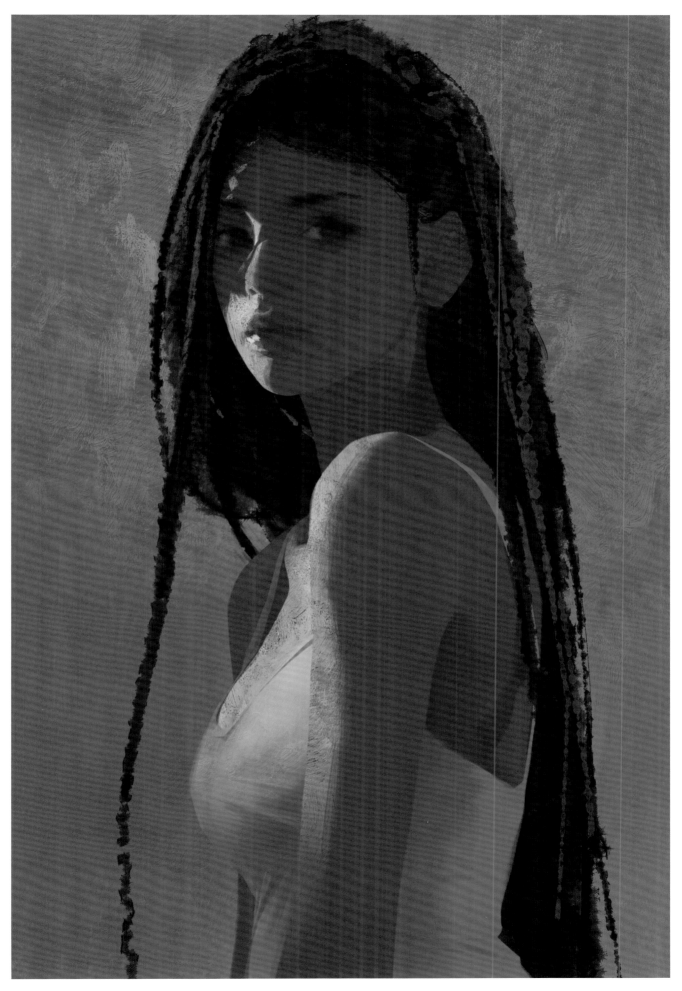

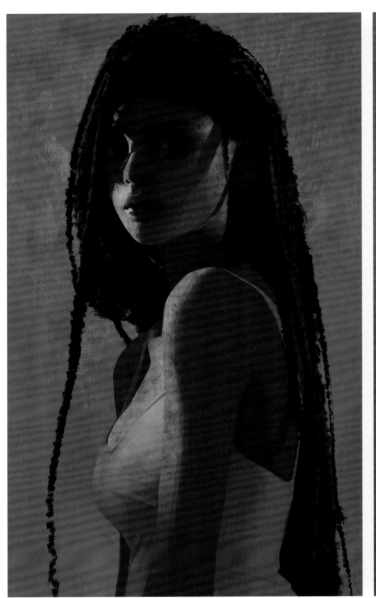

素描模式

窄布光人像，整个画面呈暗调，亮面显得十分珍贵，需要将亮面表现得十分耀眼，才能不使画面显得昏暗、沉闷。暗面，需要处理得十分整体，即暗面的所有细节都要保持在一个低对比度的状态中，不能有过亮的颜色"跳"出暗面，以免破坏画面的整体氛围。

以左图为例，判断暗面是否整体：眯着眼睛观察左图，人物暗面应融为一体，暗面中的细节（包括五官）都近乎不可见，依稀能够分辨的只剩人物的轮廓，以及明暗交界线的形状。对新手而言，将画面调整为黑白模式，能更方便地感受画面的整体明暗效果（新建图层——填充灰色——将图层模式改为"颜色"）。

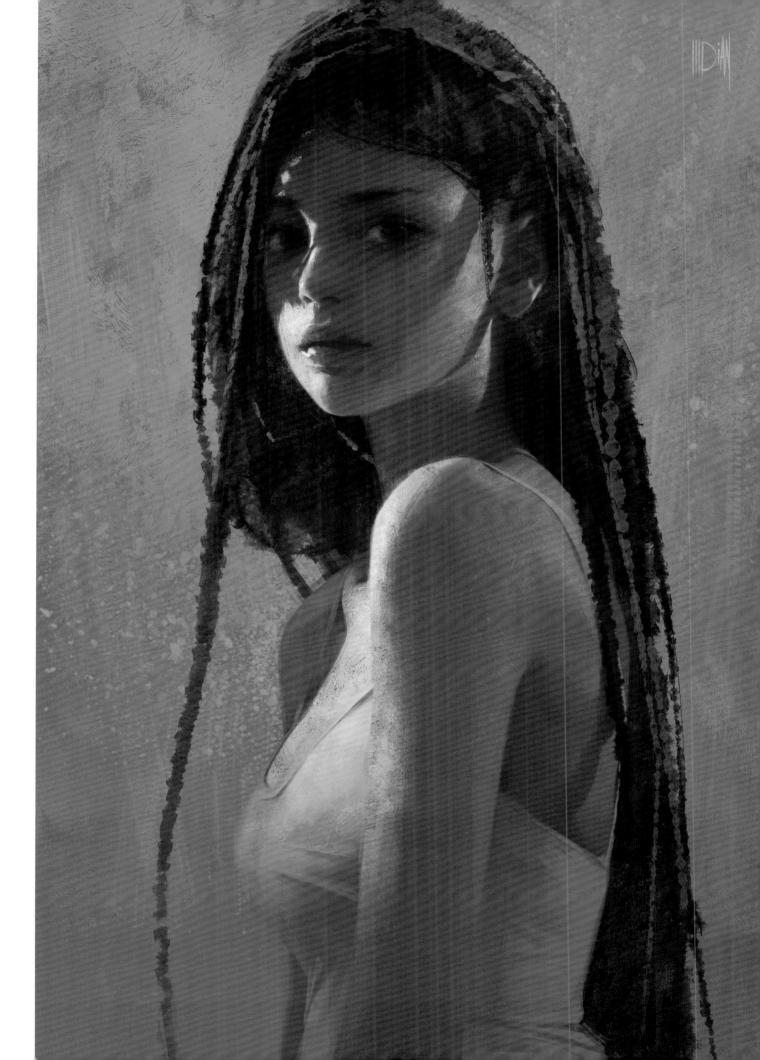

5.6 如何处理逆光

示例：盘发女生

逆光状态，即主光源位于主体人物正后方或侧后方。逆光中的人物绝大部分细节处于暗面之中，只有一侧或两侧的边缘部分因受光而凸显于画面，强烈的明暗对比能大大增强视觉冲击力，同时，大面积的阴影有助于表现忧郁、含蓄的整体氛围。

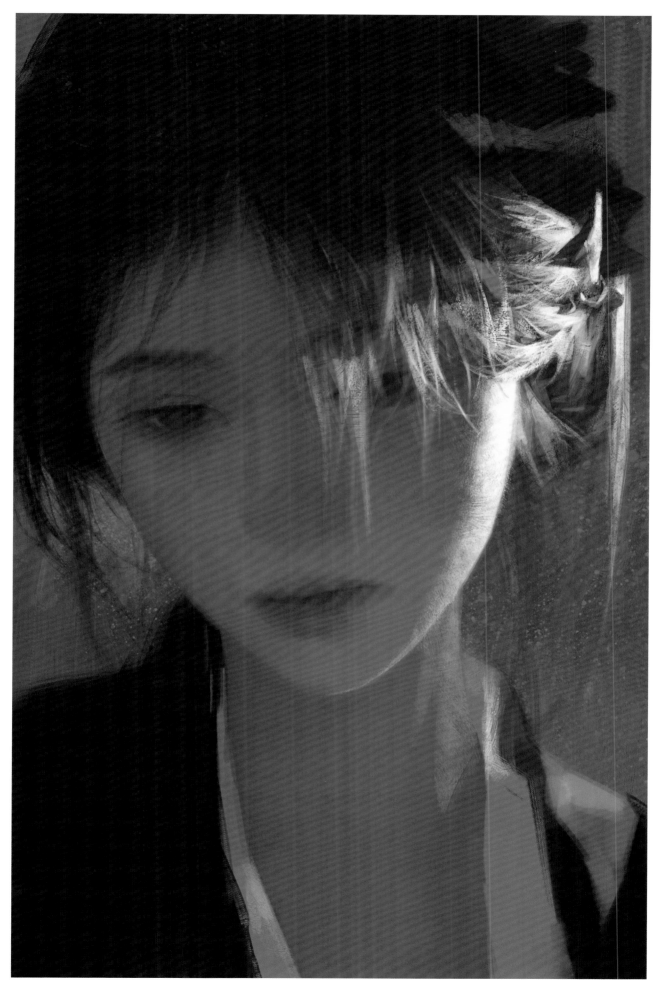

素描模式

不同于窄光人像，逆光人像无法通过对明暗交界线进行刻画，暗示出人物的面部结构与五官特征。由于几乎所有细节都处在暗面，逆光人像也无法通过虚化处理来规避对暗面的深入塑造。表现逆光效果，需要在反差很小的明暗对比中表现出暗面丰富的层次与细节，并在狭窄的亮面中凸显皮肤与头发的质感，这十分考验作者对调子细微变化的观察力与对整体关系的把控力。

最终追求的效果是暗面柔和而低沉，亮面硬朗而明亮，在明暗交界线处，呈现出富有戏剧性的强烈对比。

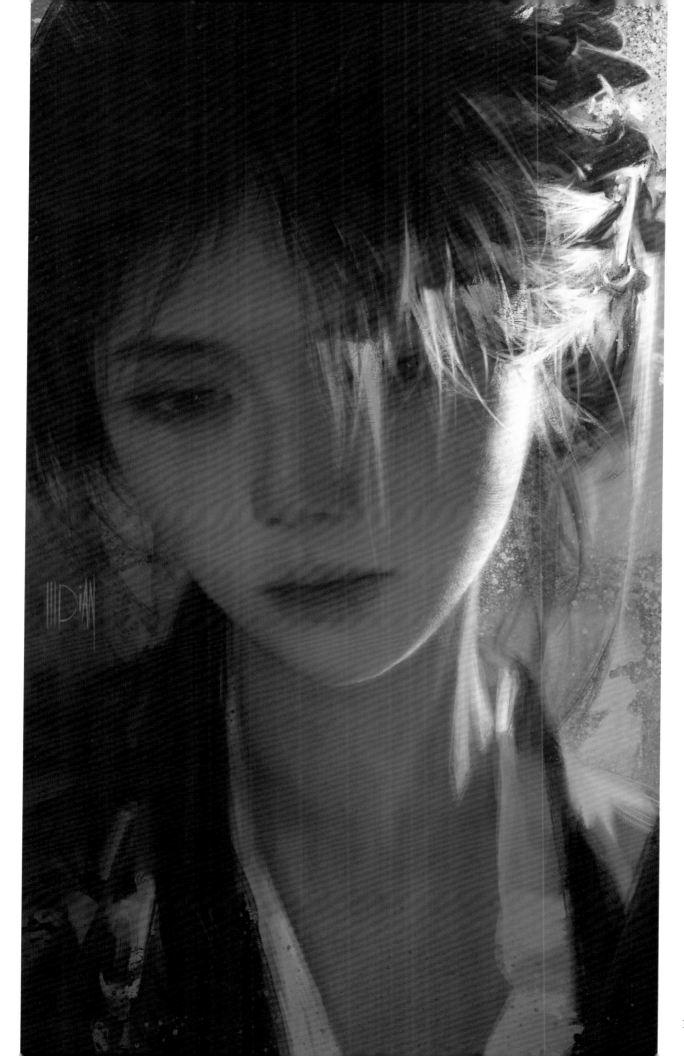

第 6 章

作品赏析

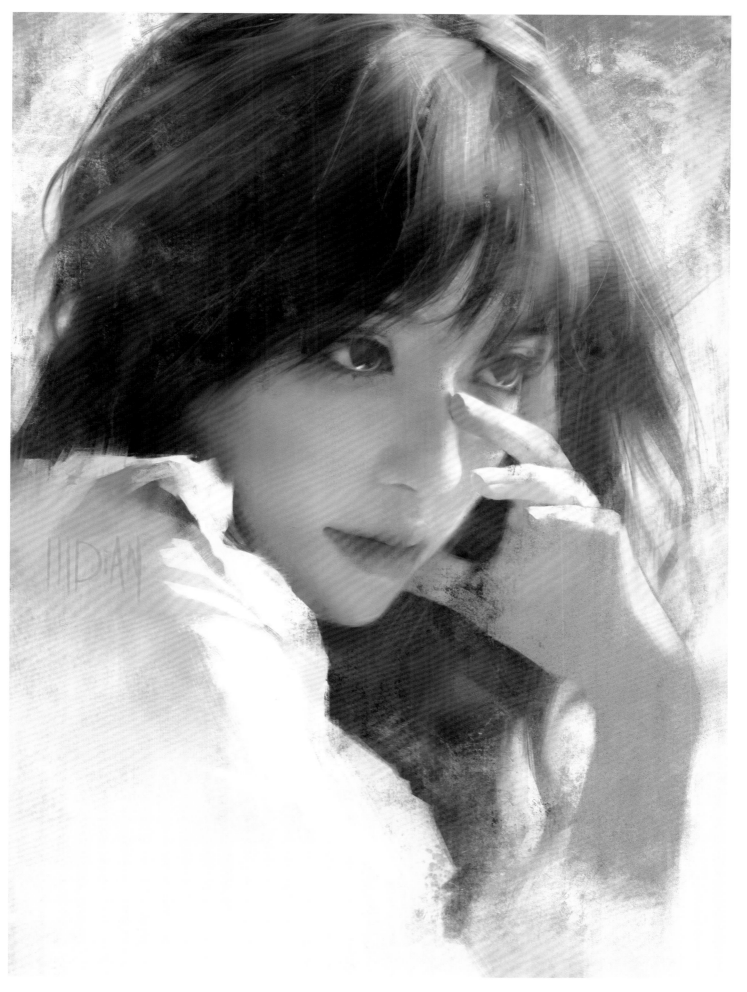

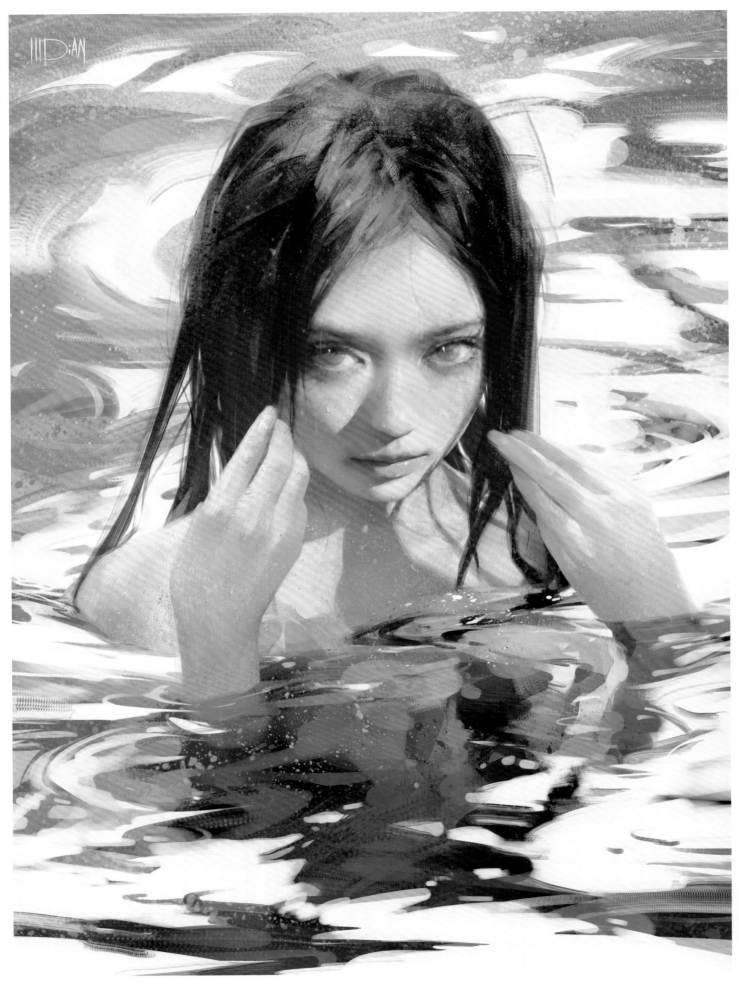

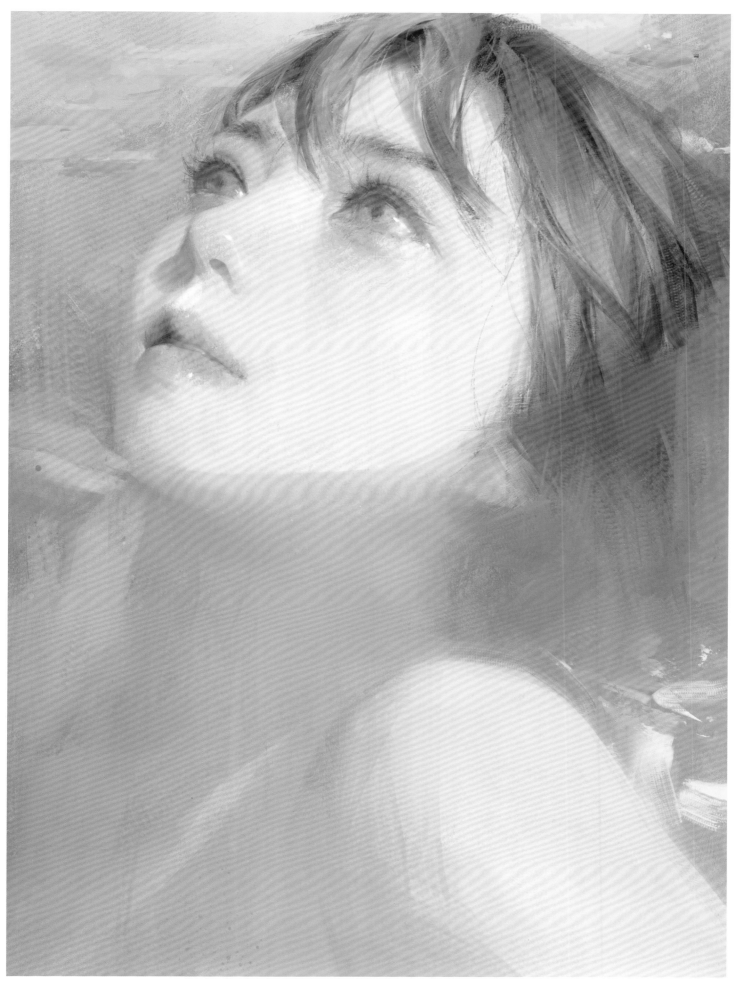

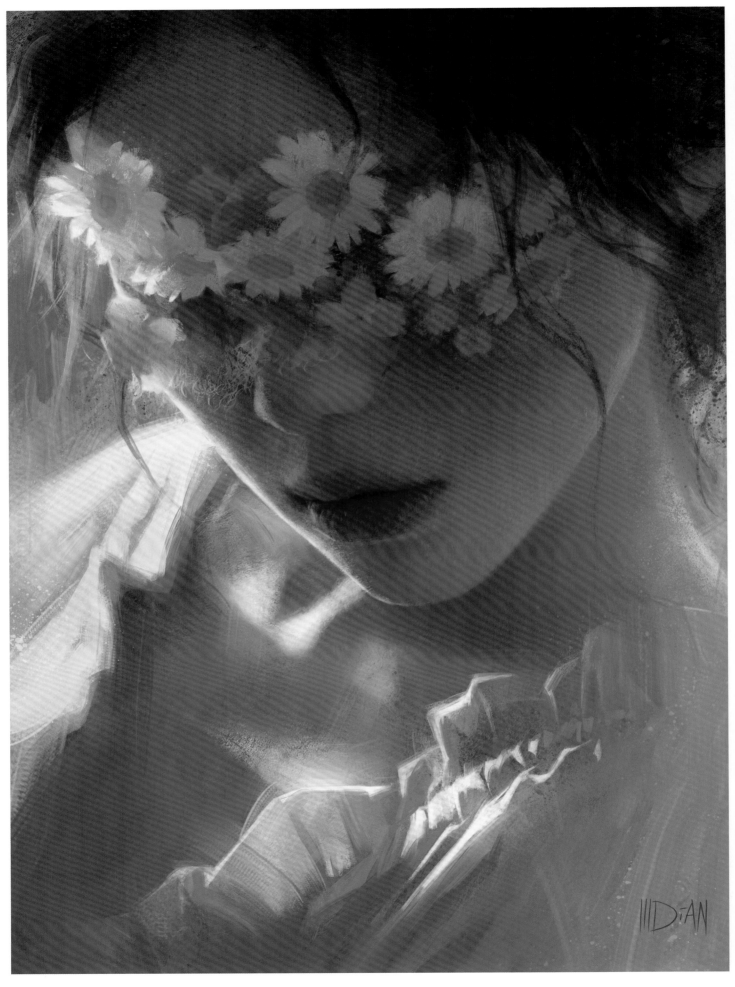

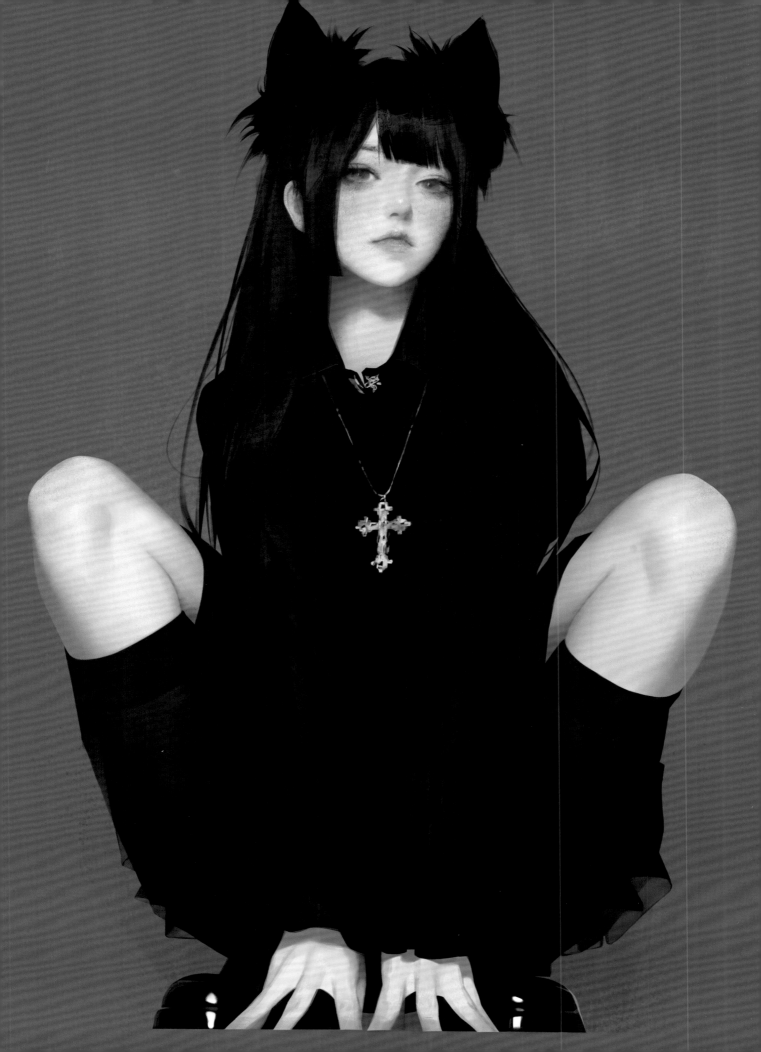

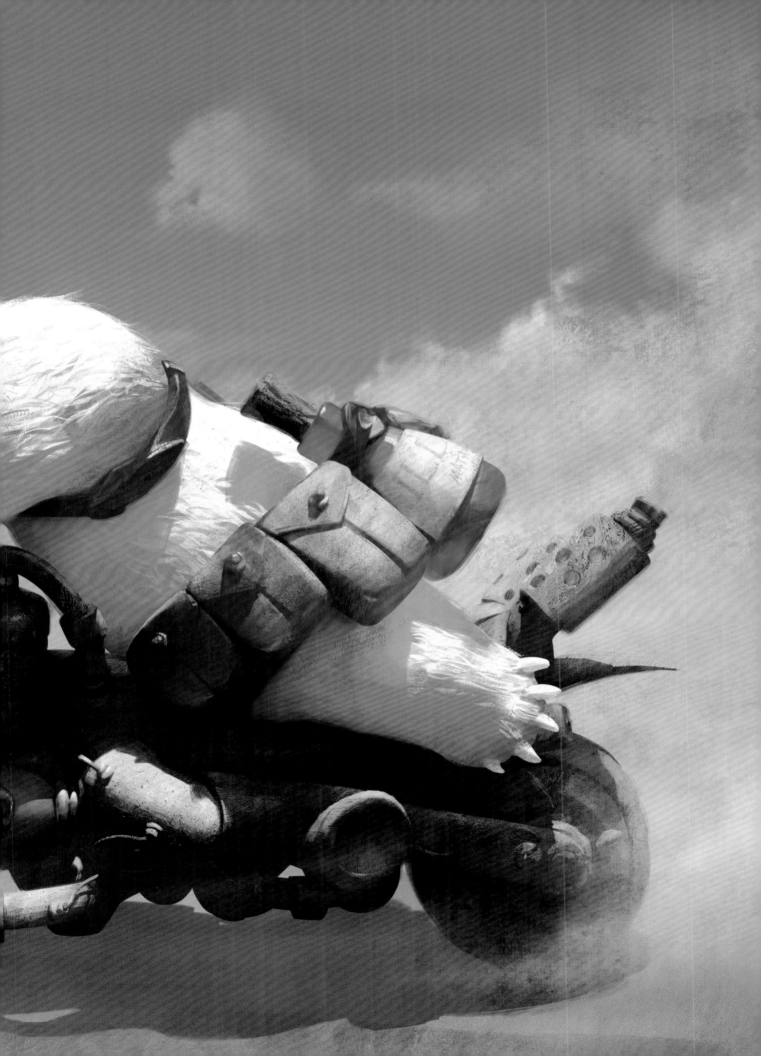

IIPiAN